云锦

藏在云锦里的智慧

◎ 杨冀元 李晓伟 侍康妮 著

江苏凤凰美术出版社

我们所说的"绫罗绸缎"，其实只是生活中对丝织品的通称，并非一个完整的分类方法。中国古代丝绸纷繁的品种足以让人眼花缭乱：商至西周的织物多为平纹或简单显花织物；春秋战国起，丝织品种类逐渐增多，不仅有素织的绢、纱、缟、纨等，也有带花纹的绮、锦等；唐代以后，不仅绫和罗的组织结构更加丰富，还出现了缂丝、缎、纱、妆花等新种类。

我国古代丝织品种类有绢、纱、绮、缕、罗、锦、缎、缂丝等。其中，"锦"是代表最高技艺的织物，而南京云锦集历代织锦工艺之大成，反映了中国古代织锦技艺发展的水平。

然而，提及具有悠久历史的南京云锦，大多数人脑海里浮现的是王公贵族穿的、非常高级的丝织品。南京云锦具体是什么，人们可能还是一知半解。

其实，对于云锦的定义，笔者认为：我们应该把它理解成一种中国古代织成技术演变的最终产物，此前的每一个阶段的进步都起到了关键的助力，是基于那个时代技术发展的水平，是为了满足当时的审美、宗教信仰、政治经济、社会思潮等演变创新突破的产物。

传说，嫘祖教会了人们养蚕、缫丝、织布，夏商周时代，人们改进了缫丝技艺，提高了织造水平，到了汉代，全世界最轻薄的面料应运而生；随着人们提升了对美的追求，在唐代，面料上印花的工艺开始出现，从绘画到夹缬，再到利用融化的蜡做的蜡缬；人们对技艺、对美的追求永不满足，于是先通

过经向的蚕丝染色美化纹饰，再到纬向的蚕丝染色；织造组织上也是不断地更新迭代，平纹满足不了当时对光泽等的要求，就出现了斜纹，再到缎纹，缎纹上的妆花，等等。可以说，随着每一个时代新技术、政治经济、社会思潮的不断相互作用，视觉审美也在发生变化，于是织造技术不断突破、创新、结合……最终在元、明、清时期达到高峰，美丽得宛若天上云霞一般的织锦逐渐呈现。

每个时代都会让人类文明发展到新的层级，就像远古时代的人类永远也不会想象到互联网的诞生，现在互联网时代的我们更无法想象几百年后乃至千年后会是什么样子。中国是世界上首先发明丝织技术的国家，距今四五千年的丝织业发展，可以说也代表了中国丝绸文化的代代传承。所以，对于云锦的研究，更多的应该是对中国源远流长的丝织面料的历史研究。

文物遗迹作为中华民族的共同记忆，承载着它们所经历的每一段历史。正是这一段段历史，共同绘就了中华民族的文明史。每件文物的消失，都是一种无法挽回的遗憾。假如留给后人的只剩下文字、图像和想象，那一段的文明历史将不会完整地留存与呈现。当时代把责任与希望交给现在的我们，我们应当对每一件历史文物心存敬畏和感恩之心，只有这样才能对得起前人的寄托和后辈们的期盼。

深入研究古人的技艺，探索发现时代的演变，结合思考现代的创新，这就是南京云锦研究所成立的初衷。

作为研究所里一名云锦丝织技艺的研究者，我一直在思考：如何把复杂的专业技术用通俗易懂的方式表达，并以现代的语言和跨界新生技艺结合的方式，让热爱中华优秀传统文化、喜爱云锦美学的大众不仅欣赏到浮于表面的华贵和美，而更能感受其内在蕴藏的智慧……这就是这本书的写作初衷。

在写作的过程中，我深感要有一种严谨对待文物、史料以及适应所处社会环境的心态，对碎片化信息进行整合与提炼，以形成人文滋养为目的，实现服务大众的责任。所以我以参与修复的两件文物（西汉直裾素纱禅衣和明万历织金寿字龙云肩通袖龙襕妆花缎衬褶袍）为主要切入点，以所述中心内容为主题，在相对应的历史中发现织物精彩之处，尽可能地把每一个知识点用通俗的语言表达详尽，让读者在了解织物的演变之后，再通过深入叙述具体环节加深了解。

其实，云锦的多维度价值体系是中华民族丝绸文化生命力延续的重要活态证据，了解云锦每个织造环节的前世，不仅是了解当时的历史、文化，更是通过阅读、研究、深挖前人留下的结晶，吸取经验与教训，为云锦未来的发展提供素材、少走弯路、取长补短、突破创新。

在资料梳理中，感谢南京云锦研究所简名伟总经理对编写这本书的支持，感谢知名品牌设计总监赵玥老师在立裁方面给予的指导，让读者更能体会中国传统服装的精妙；感谢中国社科院考古所文保中心的王丹老师，感谢南京云锦研究所文物修复部助理王容川，感谢樊瑶、贾慧云、周静、王菁歆等多位老师对这本书的指导与指正……一部书稿从开始撰写到付诸成型，并作为一本兼具文化与艺术价值的图稿走到读者面前，离不开江苏凤凰美术出版社老师的多方协调，更离不开出版团队在各个环节中的辛苦付出。还有太多想感谢的朋友们无法一一在此列出，一并衷心地感谢你们！

杨冀元

于南京云锦研究所

目录

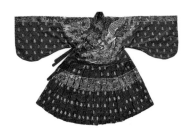

云锦是什么

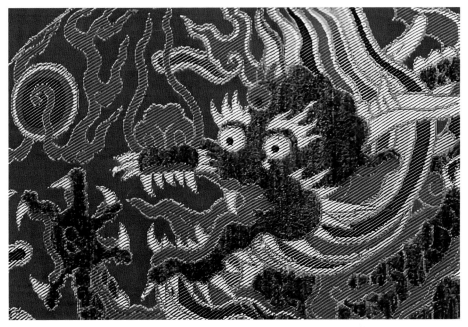

明·织金孔雀羽妆花纱龙袍料 局部　南京云锦研究所复制，原件藏于明十三陵博物馆

一、云锦是什么

云锦是什么呢？狭义地说，是指南京现今生产的、较多地继承了中国古代织锦艺术特色的锦缎；广义来说，则是指各历史时期的丝织面料，尤其是元、明、清时期"江南三织造"生产的专供王公贵族使用的库缎、库金、库锦、妆花等高级丝织物。

云锦到底是什么？这是困扰我很久的问题。为此，我走访了很多业内人士和丝织文博相关专业的老师，他们给出的答案也都不同。比如：

云锦是传承和复制的体现，是中国丝绸的一个特殊的、无与伦比的、最闪耀的品类。
云锦是服饰艺术，是文化与传承二维体系的高度融合。
云锦是丝织技术最高超的、用料最讲究的面料。

元·红地团花纳石失　美国大都会艺术博物馆藏

元·苎丝百衲枕顶 中间部分为柿蒂纹纳石失　隆化民族博物馆藏

云锦是非遗，是文化，是传承。

云锦，没有时间，只有典范。

云锦不只是产品，更是文化、故事、技艺的输出。

云锦是可以拥有话语权、号召力的，是织锦艺术的宝塔尖。

云锦是需要仰视的，是皇家的，是灿若云霞的美的体现。

云锦是库金、库锦、库缎、妆花的集合。

云锦是中国传统经典美学的代表，是集多种艺术手法，运用图案、色彩、材料的表现力体现价值的织物。

云锦是真正的中国色。

…………

从之前走访的全国各地的专家反馈结果来看，云锦无论从纹样、寓意、工艺、价值体系还是社会定位等各方面都保持了极高的地位。这是为什么呢？

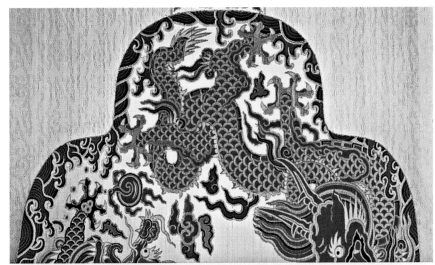

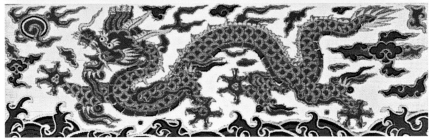

明·红地四合云纹妆花纱龙袍料 局部　南京云锦研究所复制，原件藏于明十三陵博物馆

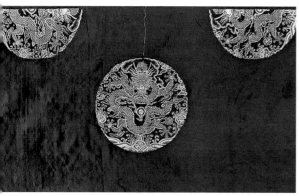
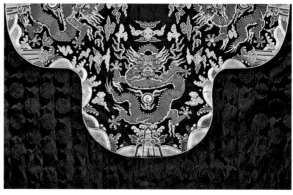

清·石青地四团云龙纹妆花缎朝褂织成料　故宫博物院藏

清·石青云团龙纹地织金龙云肩通袖龙襕妆花缎袍料（柿蒂部分）　南京云锦研究所复制，原件藏于南京博物院

通过对元、明、清时期的云锦面料观察，可以看出：

1. 云锦是一种高端的丝织面料；

2. 云锦面料的纹样寓意非常丰富；

3. 云锦的织机可以通过不同组织的搭配、配合不同规格的材料，展现不同的视觉与手感；

4. 云锦面料主要用于袍服饰物的制作；

5. 云锦织成的服饰面料曾经只供王公贵族使用。

"江南好，机杼夺天工，孔雀妆花云锦烂，冰蚕吐凤雾绡空，新样小团龙。"这是明末清初诗人吴梅村赞美云锦的诗句。该句反映了云锦华章之秀丽、做工之精巧，由此得以窥见明清时期云锦高度发达的织造水平。

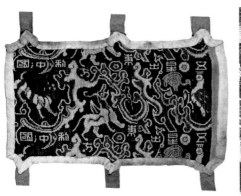
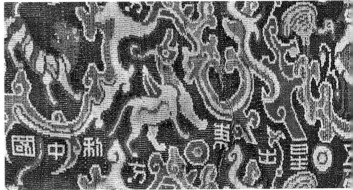

东汉·蜀锦·五星出东方利中国锦　新疆文物考古研究所藏

二、"云锦"这个词是何时出现的

"云锦"一词早在汉代以前已有，南朝、唐、宋时期文献亦陆续有所见，所指"云锦"乃是假托云彩形容织锦华章的一般织物，并非真正意义上的云锦。我们现在所说的云锦，大致始于元代，盛于明代，流行于清代。在明代文献中未能找到"云锦"作为丝织品专有名词的相关记载，但云锦作为具体品种的名词却已出现，如库锦、库缎、织金、妆花。可见，云锦是先有物而后有名的，其实是"库缎""库锦""库金""妆花"四类的总称。因为它的锦纹色彩灿烂辉煌，像极了天上美丽的彩云，所以在道光年间，称南京云锦织造的官办机构为"云锦织所"，而将如此美丽的织锦面料命名为"云锦"，这也是现在故宫博物院里的丝织面料藏品很少以"云锦"命名的原因。

何谓锦？专业解释"锦"是"织彩为文"的彩色提花丝织物，是丝织品中最为精致、绚丽的珍品。因其制作工艺复杂，耗时费力，故《释名·释采帛》云："锦，金也，作之用功重，其价如金，故其制字从帛与金也。"

我国著名的三大名锦：蜀锦、宋锦、云锦，均是锦。它们之间的关系到底是怎样的？为什么云锦可以居首？

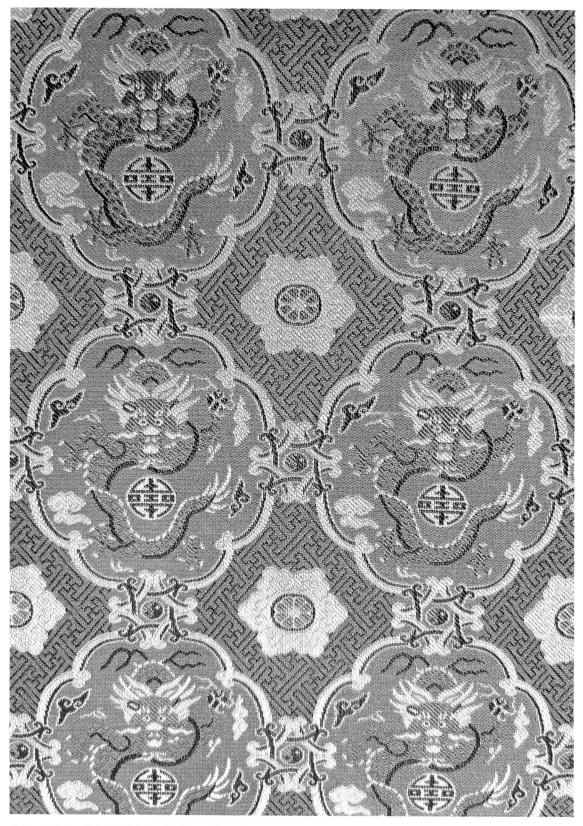

宋锦·复制品·秋香地团龙纹料　苏州丝绸博物馆藏

云锦·串枝牡丹莲白料　南京云锦研究所藏

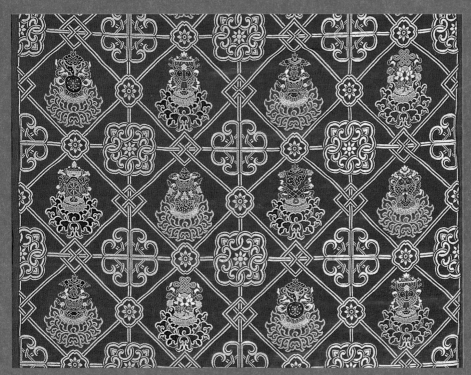

云锦·真金孔雀羽八吉宝莲妆花缎袈裟料　南京云锦研究所复制

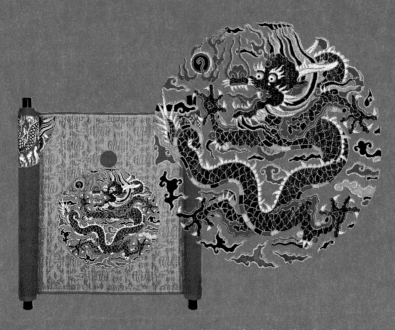

云锦·明万历红地如意云纹织金孔雀羽妆花纱龙袍料　南京云锦研究所复制

三、中国三大名锦之间的区别与联系

蜀锦的来源

从时间线来看，出现时间最早的就是蜀锦。蜀锦是四川省成都市特产，是蜀县（今四川成都）自汉代至三国时期生产的特色织锦的总称。蜀锦，通常由染色熟丝线编织而成，用经线开花，用条纹或条纹染色，用几何图案组织和装饰相结合的方式编织而成，距今已有 2000 多年的历史。"蜀"是四川的古称，因蜀地盛产桑而多有桑虫，桑蚕吐丝作茧而盛产丝，故蜀地有"蚕丛古国"之誉。这里桑蚕丝业起源最早，是中国丝绸文化的发祥地之一。蜀锦起于春秋战国时期，兴盛于汉唐时期，因其在蜀国生产而得名。它在传统丝绸织锦生产中有着悠久的历史和深远的影响。公元前316 年秦灭蜀后，便在成都夷里桥南岸设"锦官城"，置"锦官"管理织锦刺绣，一直延续到汉代。

"凡锦样必有寓意"是蜀锦的艺术特点，代表着对生活的愿景和祝福。织造工艺细腻严谨，配色典雅富丽，大多以经线彩色起彩，彩条添花，经纬起花，先彩条后锦群，方形、条形、几何骨架添花，对称纹样、四方连续，色调鲜艳，对比强烈，别具一格。

宋锦的来源

晋末，"五胡乱华"导致汉人衣冠南渡。南朝宋郡守山谦之从蜀地引用织锦工匠在今江苏丹阳（与南朝刘宋都城南京相邻）建立东晋南朝官府织锦作坊斗·场锦署（斗场锦署，这是有文献记载的江南最早的官办织造机构的称谓，这就是为什么我们说云锦源于公元 417 年），使蜀锦技艺传到江南，在蜀锦的基础上发展起宋锦。因其主要产地在苏州，故又称"苏州宋锦"。宋锦色泽华丽、图案精致、质地坚柔，曾被誉为中国"锦绣之冠"，产品分重锦和细锦（此两类又合称大锦）以及匣锦、小锦。重锦质地厚重，产品主要用于宫殿、堂室内的陈设；细锦是宋锦中最具代表性的一类，

厚薄适中，广泛用于服饰、装裱。五代时，吴越王钱镠在杭州设立一手工业作坊，网罗了技艺高超的织锦工300余人。北宋初年，都城汴京开设了"绫锦院"，集织机400余架，并请来了众多技艺高超的四川蜀锦织工为骨干。另外，又在成都设"转运司锦院"。南宋朝廷迁都杭州后，在苏州设立了宋锦织造署，将成都的蜀锦织工、机器迁到苏州，丝织业重心逐渐南移。

两宋时，苏州、杭州、江宁（南京）等地设了织造署或织造务。宋代，江南丝织业进入全盛时期，苏州出现了一种非常细薄的织锦新品种，是理想的书画装裱材料。从宋代留传下来的锦裱书画轴子来看，宋锦在当时已有"青楼台锦""纳锦""紫百花龙锦"等40多个品种。苏州宋锦最初是专供装裱书画之用的。传统宋锦的生产制作，工序很多，其产品的基本特点是采用了经线和纬线联合显花的组织结构，应用了彩抛换色之独特技艺，使织物表面色线和组织层次更为丰富。在艺术风格上，以变化几何形为骨架，内填自然花卉、吉祥如意纹等，配以和谐、对比的色彩，使之艳而不俗、古朴高雅。正因此，自宋代起，宋锦便取代了秦汉时期的经锦、隋唐时期的纬锦，并在宋、元、明、清时期得以蓬勃发展。这一技艺被后来的云锦所吸收，并一直流传到当代的织锦技艺上。

由此可见，中国三大名锦——蜀锦、宋锦和云锦，其实是锦的发展过程，是从汉之后基于当时最高丝织技艺的面料。而云锦作为三大名锦之首，更多的还是因为：从纹样上吸收的是历朝历代的所有优秀典范；从工艺上，它集成了之前的所有工艺并根据最新的技术又形成自己的特色；从织机上，它吸纳了每一时期的织机精妙之处，最终搭建了兼具历代织机大部分功能的大花楼木织机。可以说，云锦是集大成的称谓，是一个美丽的名字，因其工艺复杂、流程烦琐，故成为皇家御用的一种丝织面料。

云锦大致可以分为库缎、库锦、库金、妆花四大类。

库缎·暗花·蓝地折枝菊花纹料　南京云锦研究所复制

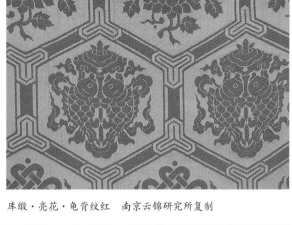

库缎·亮花·龟背纹红　南京云锦研究所复制

库缎·暗花·明黄地龙凤莲料　南京云锦研究所复制

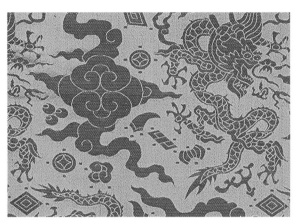

库缎·亮花·黄地八宝云龙纹料　南京云锦研究所复制

双金色双喜葫芦织金料　南京云锦研究所复制

库金·橘黄地团龙八宝纹　南京云锦研究所复制

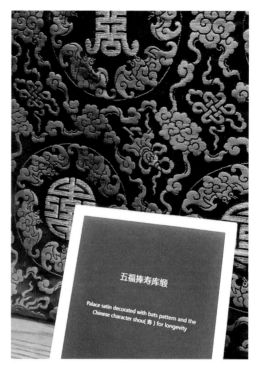

妆金库缎·五福捧寿　南京云锦研究所藏

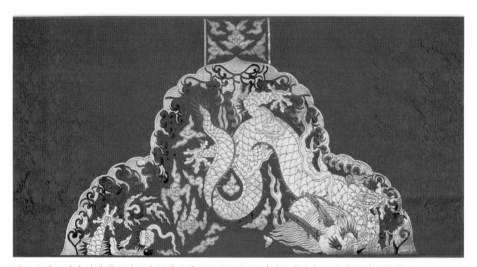

明·妆花·黄串枝葫芦纹地织金妆花云肩通袖龙襕缎袍料（三色金）　南京云锦研究所藏

云锦的四大类解析

何谓库？有文献记载：清朝时期，御用贡品织成后以输入清户部缎匹库。"库缎""库锦""库金"可以理解为是要进入户部三大库房的面料。

库缎：又名花缎，或摹本缎，为缎地上起本色或其他颜色的花纹，花分亮花、暗花两种，亮花花纹明显浮于缎面之上，暗花花纹则是平板紧密不发光，这是因经纬组织上的变化而产生的两种不同的效果。其中有一种叫妆金库缎，就是部分花纹用金线织出。如"五福捧寿"的妆金库缎，五只蝙蝠的颜色和缎地颜色一样，而五只蝙蝠中间的"寿"字则是用金线织出。这样不仅增添了花纹多层次的效果，同时使成品看起来更加富丽堂皇。还有一种是用金、银两种线来装饰局部花纹，在明代，会用不同含量金的金线，甚至用不同制作工艺（圆金和扁金）的金线来装饰，如"双色金"或"三色金"的妆金部分，就是在织造时，使用装有金线或银线的小梭子，或者装有扁金的文刀来进行局部挖花，所以也被称为"挖花库缎"。库缎一般是用来做衣服的，所以通常也叫它"袍料"。

库锦：指除地经色，全都采用已染过色的丝线织造来显现花纹。织料上每一段只能配织四五种颜色，在花纹单位循环时，才能陆续更换配色，因采用彩梭通梭织彩，整个彩纬都被平均地织进织料中去。显花的部位，彩纬露于织料的正面，不显花的部位，有一根地经是专门用来压住背面彩纬的，彩纬被织进织料的背面，因此整个织料厚薄均匀，背面光滑服帖。云锦中属于库锦类的织物有许多品种，民间作坊中习惯的名称有：二色金库锦、彩花库锦、抹梭妆花、抹梭金宝地、芙蓉妆等。

库金：又叫织金，库金的花纹全部都是用不同金属线织造而成。清代织造库金时，会在缎头部分织上"真金库金"的字样，因为当时使用的金线都是用真金制作而成，金光灿灿，历久弥新。对于库金花纹的设计，要求地少花满，花纹为小循环，有显金的效果。

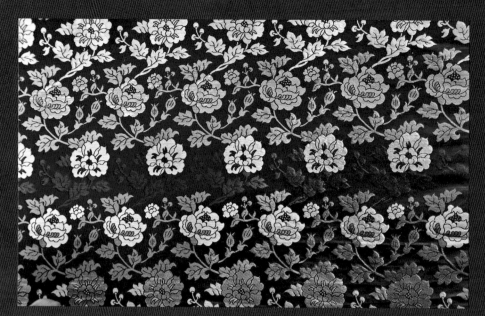

库锦·宝蓝地五彩芙蓉妆　南京云锦研究所复制

库金·石青地八宝团龙料　南京云锦研究所复制

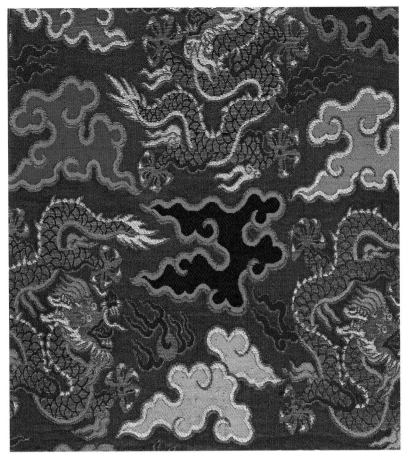

妆花·咖啡地四则云龙料　南京云锦研究所复制

妆花是在缎地上起彩色花纹，为云锦中最华丽最具有代表性的品种，纹样古朴，色彩变化多样，而整体效果又和谐统一。在妆花配色上，少则有 4 色，多则有 18 色。但这里的 18 色只是基于当时技术的限制，南京云锦研究所现在最多使用的是 70 多个颜色（如云锦版"蒙娜丽莎"）。

在古代，妆花中的"金宝地"用圆金线织地，在金地上织出绚烂美丽的彩色花纹，它和缎地妆花配色都十分复杂，在同一缎上左右相邻的几个单位，花纹结构一样，配色则不同。如寸蟒缎、云龙图，甚至还会搭配扁金，利用原材料的形状不同，展示出不同的立体视觉效果（如"鲤鱼戏水"袍料）。

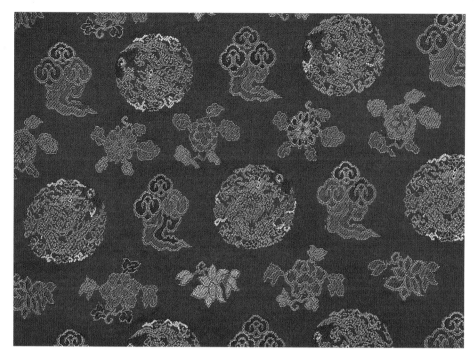

妆花·红地花卉寸蟒缎料　南京云锦研究所复制

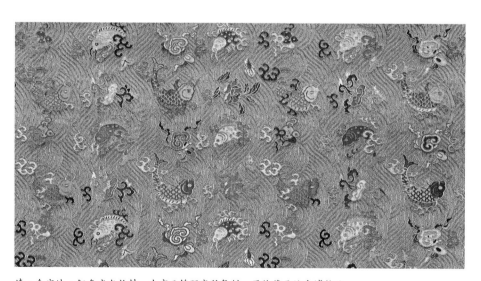

清·金宝地·鲤鱼戏水袍料　南京云锦研究所复制，原件藏于故宫博物院

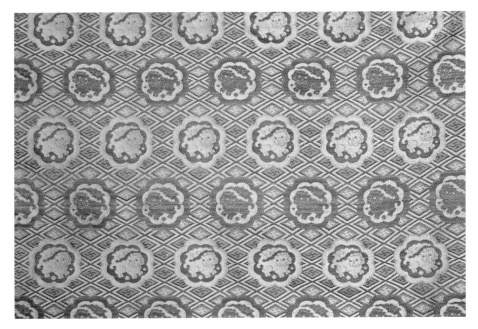

万字狮纹锦　南京云锦研究所复制

晚清出现的丝织商品生产行业才开始产生并使用"云锦"的名称。用"云锦"命名织物的最早的文字记载，出自民国时期南京的《工商半月刊》。

综上所述，云锦大概可以定义为：由于其用料考究，织工精细，图案色彩典雅富丽，宛如天上彩云般的瑰丽，其富丽华贵、绚烂如云霞，故称"云锦"。又因只有南京生产，故而称之为"南京云锦"。其主要特点是逐花异色，通经断纬，挖花盘织。从不同角度观察，同一件织品上花卉的色彩是不同的。由于被用于皇家服饰制作，所以云锦在设计织造中用料考究、不惜工本、精益求精。它曾是元、明、清时期皇室的龙袍、冕服等专供面料（如织金孔雀羽妆花纱龙袍料、妆花缎龙袍、绿织金妆花通袖过肩龙柿蒂缎立领女夹衣等），专供宫廷御用或赏赐功臣之物（如明代黄织金妆花龙襕绸裙等）。后来，逐步扩展到官吏士大夫阶层的贵妇衣装，以及民间喜庆、婚礼服饰等。

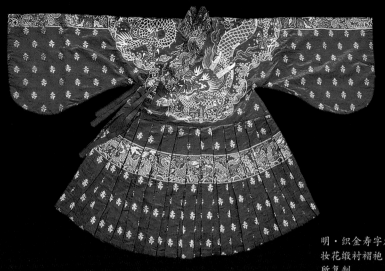

明·织金寿字龙云肩通袖龙襕
妆花缎衬褶袍　南京云锦研究
所复制

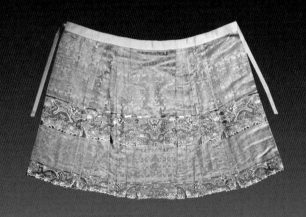

明·黄织金妆花龙襕绸裙
南京云锦研究所复制

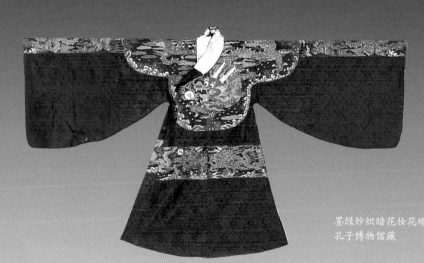

墨绿纱织暗花妆花蟒衣
孔子博物馆藏

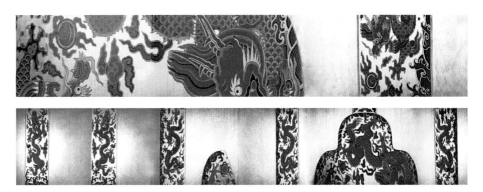

妆花纱龙袍料　南京云锦研究所复制

所以说，云锦因其色泽光丽灿烂，美如天上云霞而得名，在继承历代织锦的优秀传统基础上发展而来，又融汇了其他各种丝织工艺的宝贵经验，达到了丝织工艺的巅峰状态，被誉为"锦中之冠"，代表了中国丝织工艺的最高成就，浓缩了中国丝织技艺的精华，是中国丝绸文化的璀璨结晶。

各朝各代各种锦之间都有着千丝万缕的联系。没有汉代的蜀锦、宋代的缂丝挖织工艺，就没有云锦通经回纬的妆花品种；没有元代的纳石失等大量金线的使用，就很难有明清时代的云锦金宝地、织金锦品种的产生；没有宋锦彩锦，也很难有彩花库锦的出现；没有蜀锦的经锦织机、小花楼木织机，就没有云锦的大花楼织机，就织不出多色彩、大纹样、独立花纹的云锦匹料。

所有的锦虽然各有区别，但有一个共同点，那就是它们都采用精炼染色，质地柔软，以有着绿色产品之称的桑蚕丝为经纬原料。

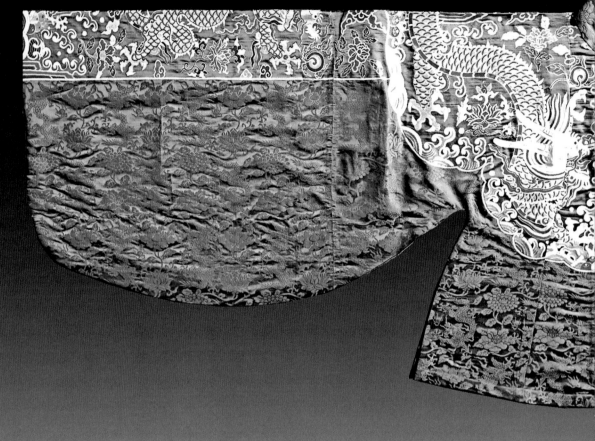

绿地织金妆花通袖过肩龙柿蒂缎立领女夹衣　南京云锦研究所复制

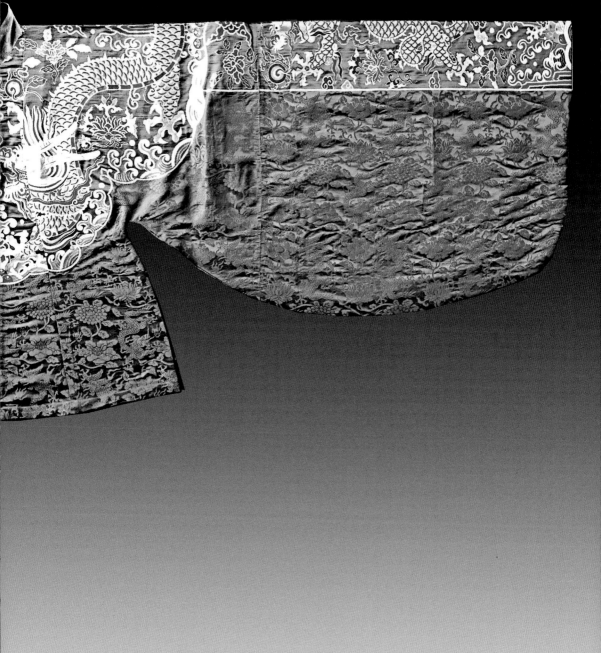

蚕丝篇

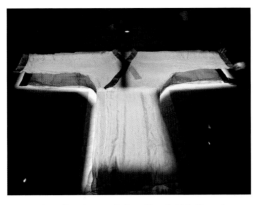 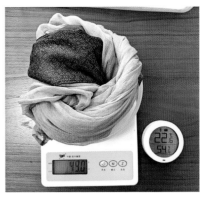

西汉·直裾素纱襌衣　南京云锦研究所复制，原件藏于湖南省博物院

称重图

2017 年，南京云锦研究所成功复制马王堆汉墓出土的直裾素纱襌衣，重量和原文物一致，仅为 49 克，轰动了全国。复制成功后，很多人都会问，如何做到的？笔者作为项目负责人，对此次成功复制总结了两点重要的经验：1. 原材料：使用的是极细的加了捻度的蚕丝线；2. 成衣制作：利用面料的可拉伸特性，将原来一块 48 厘米长的面料通过拉伸缝制，变成 56 厘米长。当然，复制一件尺寸一致、重量达标的文物，光靠这两点还是不够的，必须要把每一个环节都尽可能还原。比如织造时，面料为经向没有绞的平纹，所以对纬密的要求极高，要求织手每天手臂的打纬力度必须一致。领缘部分的绒圈锦，不仅要复原出当时的纹样，还要时刻关注面料重量等。所有的复原，包括织机的装造，都必须严格按照西汉的工艺，只有尽可能做到细节的完美，才能达成复制的成功。（比如，如何还原原材料。通过现场采样，可以很清晰地看到素纱襌衣的原材料规格参数：1. 蚕丝的粗细；2. 弱捻；3. 排列规格是一根左捻、一根右捻；4. 经纬密度）

原文物的采样显微镜照片

说到蚕丝，不得不提桑蚕文化的起源……

一、蚕文化的起源及发展

关于蚕桑丝绸起源的传说很多，但内容和起源的时间以及创始人则各不相同。有伏羲氏起源说，说太皞伏羲氏用蚕丝织成丧服用的蚋帛（一种稀疏的细布），并用桑木做琴，蚕丝做弦；有神农氏起源说，说炎帝神农氏，修地理，教民桑麻，以为布帛。但是，在众多说法中最为人们认同的是嫘祖起源说。《周易·系辞下》有"黄帝、尧、舜垂衣裳而天下治"的记载。《礼说》卷十云："轩辕娶于西陵氏之子，谓之嫘祖氏，淳化鸟兽虫蛾，故后周以先蚕为西陵氏。然则先蚕，犹先牧始养蚕者，而马蚕之祖，则龙精也。"北宋《通鉴外纪》中，把发明者西陵氏改成了嫘祖。"西陵氏之女嫘祖为帝元妃，始教民育蚕，治丝茧以供衣服，而天下无皲瘃之患，后世祀为先蚕。"这样，嫘祖正式成为我国古代蚕桑丝绸的发明人，并被作为"蚕神"而长期受供奉。

传说人为加工的成分很大。上述传说中，发明人的姓名、性别几次发生变化，传抄多了才相对固定下来。但是，不论怎么变换，它们都同黄帝有关。这是由于古代儒家把黄帝尊为中华民族的始祖，把所有的古老文明全都归功于黄帝。蚕桑丝绸起源很早，对人民生活影响很大，但又找不到（事实上也没有）具体的发明创造者。从殷商以后，历代又有帝王祭祀蚕神、皇后亲桑的礼仪，显示了奴隶主和封建最高统治者对蚕桑生产的重视。这种情况下，很自然地把蚕桑丝绸生产的发明归到黄帝头上。

这些传说是在社会生产力和科学文化极不发达的情况下，对蚕桑丝绸起源所作的一种主观臆断。说蚕是由某个"神"或人变的，当然是无稽之谈，不足为信。但是，"神"或人变成蚕后，是要人来饲养的。那么，最早的养蚕人是谁呢?

大量的文献资料，都把养蚕的创始人说成是黄帝及其妻子。《蚕神献丝》说黄帝叫人将丝织成绢帛后，看见绢同云彩和流水一样轻柔、美丽，就由元妃嫘祖亲自养蚕，并把养蚕方法传授给人民。

自古以来，中国都是以"农桑并举、耕织并重"立国，这反映了桑在中国农业文明乃至人类农业文明中的重要地位。大约在公元前 11 世纪，周武王推翻商朝后，建都于镐（今西安市长安区），大规模分封诸侯，并向他们征缴贡赋。各诸侯在自己的领地发展蚕桑生产，于是蚕桑业在更多地区推广开来，黄河流域成为当时蚕桑业最发达的地区，其中以齐、鲁两国（今天的山东一带）的蚕桑生产最为兴盛。淮河以南地区和四川等地的蚕桑生产也有相当发展。蚕桑生产成了农户个体经济的重要组成部分。

西周和春秋时期，蚕桑生产得到进一步推广和发展。周代以农立国，自公刘迁都豳，改善农桑，天子和诸侯都建立"公桑蚕室"。天子和诸侯夫人在每年养蚕缫丝前，都要举行"亲蚕""亲缫"的隆重仪式，即亲自采桑喂蚕，倡导和动员全国百姓搞好蚕桑生产。于是，豳地发展成蚕桑区。

关于蚕丝的神话

绢帛的神话故事——《蚕神献丝》

有一回，黄帝率领本部的族人打败了九黎蚩尤族，正在开庆功会时，突然一位美丽的姑娘身披马皮，从天而降，手里捧着两束丝，一束黄得像金子，一束白得像银子，献给黄帝。这个献丝姑娘就是"蚕神"。黄帝从未见过这样珍贵的东西，赞叹不已，忙叫人把它们织成绢帛。这就是绢帛的最早来历。

到底是先有蚕还是先有茧

先有蚕——《天神化蚕》

有个叫"元始天尊"的天神，看见凡人没有衣被御寒，十分可怜，于是化为"马鸣王菩萨"，而外形变成蚕儿，并让它的女儿托生人间，成为黄帝的元妃，教人养蚕。

先有茧——《公主结茧》

古代有一个公主爱上了一个富家公子，后来公子突然失踪，公主骑着马四处寻觅，但始终没有找着。她伤心至极，不想再回皇宫，就在桑树上栖息。久而久之，竟结一大茧，于是有了蚕。

随着历史的推进，战国和秦、汉时期，我国由奴隶社会进入封建社会，蚕桑和丝绸生产者逐渐获得人身自由，蚕桑丝绸生产出现了新的社会条件。冶铁、铸铁业的兴起，铁器工具和牛耕的普遍采用，农田水利的大规模兴修，加速了包括植桑养蚕在内的农业的发展和集约化进程；随后，汉承秦制，在王朝建立初期采取与民休息、薄徭轻赋、提倡农桑、鼓励商贸等进步措施，对外拓展疆域，巩固国防，积极开展外交活动，扩大了同周边邻国和西亚、南亚各国的经济、商贸和文化交流，开辟了举世闻名的"丝绸之路"。所有这些，都极大地促进了蚕桑丝绸生产。战国、秦、汉时期，植桑、养蚕、缫丝、织绸、练染生产和工艺技术，都上升到了一个新的高度，越来越多的丝绸被运往国外，丝绸贸易成为对外经济文化交流最重要的内容之一，蚕桑和丝织技术开始向周边国家和地区传播，从而促进了蚕桑丝绸业在世界范围的发展。

汉朝政府对蚕桑生产的重视程度更是空前的。西汉的《氾胜之书》强调"谷帛实天下之命"，把原来奴隶主和封建统治者"农桑为本"这一重农思想中的蚕桑地位，提升到了一个新的高度。汉朝统治者为了促进和发展蚕桑生产，设置了被称为"蚕官令丞"的官职，专门负责管理养蚕事务。《汉书·百官公卿表》记载："少府属官有东织室令丞，西织室令丞。"

三国至隋、唐、五代的700多年间，是分裂与统一交替、民族冲突与融合并存的历史大变动时期。这一时期，黄河流域和北方地区战乱频繁，社会经济遭到严重破坏。蚕桑丝绸生产的情况比较复杂，既有遭受战争摧残的一面，也有发展的一面。南方地区相对安定，战乱较少，北方部分士族和居民为躲避战祸迁往南方，使南方地区的蚕桑丝绸业有了较快的发展。

蚕桑生产作为一种农家副业，在三国至隋、唐、五代时期得到进一步的推广，这可以从封建政权不断加强对丝绸实物税的征收反映出来。封建政权普遍征收丝绸实物税，是以这一时期蚕桑生产的普遍发展为前提的。不仅植桑养蚕业的地区扩大，而且在一个地区内，兼有蚕桑副业的农户比重进一步增加。

《耕图》局部

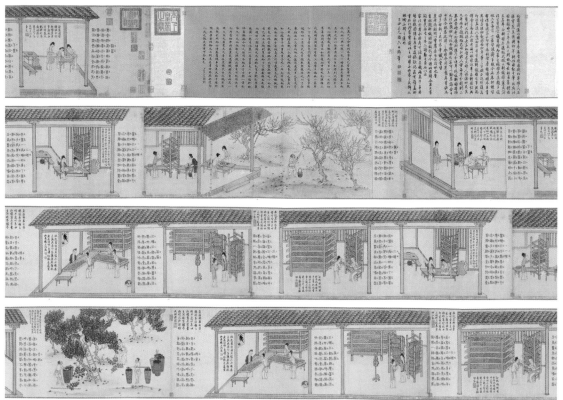

《织图》元代程棨临摹南宋楼璹作品　美国史密森尼国家亚洲艺术博物馆藏

同时，强制性的丝绸实物税征收，又逼迫农民从事和扩大蚕桑生产，从客观上来说，这促进了蚕桑业的发展。

据文献记载，中唐以前，蚕桑丝绸生产，无论是产品数量还是生产技术，黄河流域仍占绝对优势。"安史之乱"后，中原混乱，东南偏安，社会经济和蚕桑丝织生产重心开始南移。五代十国时期，位于苏浙一带的吴越国，蚕桑丝织生产有了长足的发展，但总的来说，丝织生产的重心仍在长江以北的黄河中下游地区。《唐六典》和《元和郡县志》两书所载唐玄宗开元年间（713—741年）贡赋丝绵和丝织品的州府，大部分集中在黄河流域地区，桑树和蚕种的质量最好。

在历代的书籍中，从五代开始就出现了关于桑蚕的养殖记载。北宋时期，秦观根据其妻的养蚕经验和他考察山东兖州一带的蚕织方法写成《蚕书》，为我国现存最早的一部蚕业专著。南宋绍兴年间画家楼璹的《耕织图》，是我国也是世界第一部农业科普画册。其中包括《耕图》21幅，绘制内容涵盖"浸种""耕地"到"入仓""敬神"的整个过程；《织图》24幅，绘制了从"浴蚕"到"剪帛"的全过程。清康熙年间，皇帝钦定内府焦秉贞重新绘刻此书，更名为《御制耕织图册》。

中国国家图书馆的《中国古农书联合目录》编列的桑蚕专书就达120多册。中国农耕文化的智慧不止于此，古人还利用生态链，形成了"桑基鱼塘"生态系统，即在地面种桑，以桑养蚕，以蚕沙（蚕屎）养鱼，以鱼塘沉积的塘泥做桑的肥料，从而形成一个周而复始的循环生产过程。系统内的能量流和物质循环比较明显，因而达到了"鱼肥、桑茂、茧结实"的良性效果。

除此之外，不同时期也涌现出大量的蚕歌。比如董蠡舟的《南浔蚕桑乐府·浴蚕》、董恂的《南浔蚕桑乐府·瀹种》等。

浴蚕

隔岁招摇指星纪，农事告登蚕事始。尽携布种置中庭，一宵露置冰霜里。

取润还须茗汁淹，洒以蜃灰掺以盐。田家一例锄非种，先事全将丑类歼。

转眼已过百五日，老妇瓶盆罗满室。粉糍祀灶为祈蚕，蒸来翠釜汤余热。

油苣豆荚花丛丛，摘取一握投汤中。挹汤渰种令沾浥，更借茅檐薄日烘。

摒挡忽忽日过午，何暇挑青禳白虎。呼儿换却旧门神，还待布灰画作弩。

渰种

嘉平二七良日逢，以水浴种当去冬。今年又到清明夜，浴蚕例与残年同。

门神竞向白板贴，以灰画地如弯弓。祈禳白虎辟蚕祟，欲趋其吉先祛凶。

妇姑忙忙不得暇，磨米作团虔且恭。蒸团水香渰布上，采摘花片搀其中。

各个地区也建立了蚕庙，如北京的蚕神庙、苏州盛泽的先蚕祠，以及各地的蚕姑庙，都是劳动人民为了向蚕神表示敬仰而建，并寄托了蚕农对来年丰收的美好希冀。蚕农们通过祭祀蚕神，衍生出许多风俗、节日，像夏商周时期的小满祈蚕节、源于春秋战国时期的蚕花会、为纪念嫘祖逝世的酬蚕节等。

通过研究中国的桑蚕文化，不仅可以了解丝织品的历史演变，还能看到中国农耕文化的生产模式，以及各朝代的风土人情。据文献记载，当年《兰亭集序》真迹的找寻，就是唐太宗李世民派监察御史萧翼到越州山阴县（今浙江绍兴），装扮成从北方买进蚕种到浙江贩卖的穷书生作为掩护的。

二、各朝代缫丝工艺的特点

此篇开头提到素纱的规格是 11 丹尼尔，丹尼尔是指一根长 9000 米的纱线的克重，11 丹尼尔就是指织造素纱襌衣的一根 9000 米蚕丝的重量只有 11 克，而每根不同规格的蚕丝是由设置好数量的蚕茧根据捻度需要进行缫丝的。

在新石器时期，丝织生产已有缫丝、并丝、捻丝等工序，并初步掌握了有关技术。商、周和春秋时期，缫丝、络丝、并丝、捻丝和整经等丝织准备工序，已初步定型，工艺技术和器具有了明显的进步。

早在新石器时期，我们的祖先就认识到了蚕茧丝的特性，用水溶解丝胶，抽取蚕丝。最初利用的可能是蛾口茧，抽取的丝是比较短的断头丝，用纺车捻成丝线，再进行织造。经过漫长的实践和经验积累，才发展为利用整茧，并由抽丝发展为缫丝。到了新石器时期晚期，可能已初步掌握了热水缫丝的基本技术。例如：浙江吴兴钱山漾遗址出土的绢片，所用蚕丝是经过缫制加工的。绢片经纬丝的纤维表面光滑均匀，丝胶已经剥落，很像是在热水中缫取的。在该遗址中，还同时出土了两把小帚，是由草茎制成，柄部用麻绳捆扎，很像后来的丝帚。也可能就是用于缫丝索绪的工具，即索绪帚。绢片和索绪帚的同时出土，是我国新石器时期晚期缫丝技术初步形成和发展的有力证据。

到商代，缫丝已经普及，一些出土的商代铜器、玉器上的丝织物残片，都是用长丝织成。商代甲骨文中已有象形字表示缫丝时的索绪和集绪动作。

西周、春秋时期，缫丝技术更加娴熟，要求更加严格。在西周宫廷的丝织作坊中，缫丝用的蚕茧要经过严格挑选，并经王后查看认可。缫丝时要水泡 3 次，水温凭操作者的经验控制。据《礼记·祭义》描述，当时可能用的是"浮煮法"，即把蚕茧投入热水中，因热水不可能立即渗透茧壳，故茧子浮于水面，

浙江吴兴钱山漾遗址出土的绢片　图片来源：中国青年报

操作者必须多次将茧子按入水中，所以要求水泡3次。同时，不断搅动，使茧丝松解，丝绪浮游水中，然后用草茎帚等工具索绪、集绪、抽丝。

缫丝用的器具，战国时期已出现辘轳式缫丝，这是手摇缫车的雏形。秦、汉至魏、晋、南北朝时期，手摇缫车已在各地推广，络丝用的丝和并捻丝用的纺车都有所改善。新疆吐鲁番出土了晋代络丝用的丝，是由4根横梁呈十字架固定而成，交叉处有孔以贯穿支承轴，横梁长19.8厘米。安徽麻桥东吴墓出土了一只木质纺锭，表面涂有黑漆，长20.1厘米、直径1.1厘米。一头有榫，另一头有3道凹槽，可能为固定卷绕丝线位置而刻。

唐朝"安史之乱"之后，战争使丝绸业逐渐萎缩。晚唐时期，丝绸生产南迁的速度加快。到了宋朝，江南地区成了重要的丝绸生产基地。脚踏缫丝车业开始出现，缫丝者在操作时，可以腾出两只手来做索绪和添茧的工作，这一进步使得缫丝效率得以大大提高。同时，新的冷盆缫丝法也出现了，此缫丝方法是将煮茧锅和盛茧盆分离，将加热后的蚕茧放入温水盆中，称之为

冷盆缫丝。此方法可以控制丝胶脱落，使丝纤维坚韧，但只限于缫单绪丝。清代之后，江南织造业大力发展，缫丝技艺也结合之前各个朝代的精髓，双绪或多绪同缫和冷盆结合，成为之后的主流方法。

近代蚕丝业发展中的一个重大变化是机器缫丝业的出现，手缫丝向机器缫丝演变，蚕丝缫制开始由农家副业发展为近代新式工业。

三、缫丝的过程

蚕茧织成布料，第一步需要把蚕茧中的丝拉出，这一环节称之为"缫丝"：将蚕茧抽出蚕丝。

蚕茧丝主要由丝素和丝胶两部分组成。丝素是茧丝的本体，是一种半透明纤维；丝胶是一种包裹在丝素外面的黏性胶状物质。丝素不溶于水，丝胶则易溶于水，但遇冷又会凝固。因此，必须将蚕茧放入一定温度的水里让丝胶溶解，才能使纤维分离，以便抽引取丝。

原始的缫丝方法，是将蚕茧浸在热盆汤中，用手抽丝，卷绕于丝筐上。盆、筐就是原始的缫丝器具。从距今约 7000 至 5000 年的仰韶文化遗址中出土的纺轮得以看出，汉代发明纺车，初为缫丝卷线，后来用于纺棉，公元 13世纪传入欧洲。

现代缫丝工艺过程包括煮熟茧的索绪、理绪、缫解、茧丝的集绪、拈鞘、部分茧子的茧丝缫完或中途断头时的添绪和接绪、生丝的卷绕和干燥。

1. 索绪：将无绪茧放入盛有90℃左右高温汤的索绪锅内，使索绪帚与茧层表面相互摩擦，索得丝绪（柞蚕茧用手索绪，但不能在封口部位索绪）。索得绪丝的茧子称为有绪茧。

索绪

2. 理绪：除去有绪茧茧层表面杂乱的绪丝，理出正绪。理得正绪的茧称为正绪茧。

理绪

3. 缫解：把正绪茧放入温度40℃左右的缫丝汤中，以减少茧丝间的胶着力，使茧丝顺序离解。如离解中的茧丝强力小于其间的胶着力，就会产生断头，这个现象称为落绪。茧子缫至蛹衬而落绪的称为自然落绪，缫至中途而落绪的称为中途落绪。

缫解

4. 集绪：将若干粒正绪茧的绪丝合并，经接绪装置轴孔引出，穿过集绪器（又称磁眼）。集绪器有减少丝条水分、减少颣节和固定丝鞘位置等作用。

集绪

拈鞘

5. 拈鞘：丝条通过集绪器、上鼓轮、下鼓轮后，利用本身前后两段相互拈绞成丝鞘。

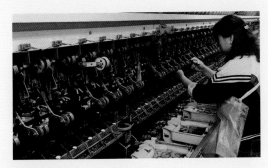
添绪和接绪

6. 添绪和接绪：当茧子缫完或中途落绪时，为保持生丝的纤度规格和连续缫丝，须将备置的正绪茧的绪丝添上，称为添绪。立缫由人工添绪，自动缫由机械添绪，由接绪器完成接绪。由于每粒茧的茧丝纤度粗细不一，为保证生丝质量，立缫添绪时除保证定粒外，还必须进行配茧，即每绪保持一定的厚皮茧和薄皮茧的数量比例。

卷绕和干燥

7. 卷绕和干燥：由丝鞘引出的丝，必须有条不紊地卷绕成一定的形式。丝条通过络交器卷绕在小䈲上的称为小䈲丝片，卷绕在筒子上的称为筒装生丝。但是，无论何种卷绕形式，在卷绕时都要进行干燥。

当我们把原材料准备好以后，由于丝织品的种类不同，对经、纬线的粗细要求也不一样，有的需要几股生丝并合在一起，或同时进行加捻，所以就需要把缫好的丝线根据所需规格加工成相对应的粗细。这一根据最终需要织成面料要求的加工丝线的工序，就叫并丝或捻丝。

并丝或捻丝

并丝、捻丝这种工序，在新石器时期已经出现，如钱山漾出土的丝带，所用的丝线就是用 4 根"S"向捻丝，再并捻成 1 根"Z"向捻的丝线。

商代后，并丝、捻丝工序初步定型，成为常规工序。从出土的一些商代丝织品实物看，经纬丝大都经过并丝或捻丝的加工工序。1973 至 1974 年河北藁城台西村殷商遗址出土的一块被称为"縠"的绉纱织物，其经丝由 2 根丝并捻而成，"Z"向捻，捻度为每米 2500—3000 捻；纬丝则由多根丝并捻而成，"S"向捻，捻度为每米2100—2500 捻，都属于强捻丝。同时出土的纨、纱、纱罗（绫罗）等丝织物，经纬丝也都经过并丝或捻丝加工。捻丝工具除了原有的纺轮外，已开始采用手摇纺车。台西村遗址还出土了 2 只锭轮，一只形似今天的"I"字形线轴，一只类似缝纫机的底梭。据鉴定，这是纺丝用的纺锭。可见，殷商时手摇纺车已具雏形，同时也说明了第一次出土的"縠"这种高级丝织物，是伴随捻丝工具的改进而产生的。这是古代丝织技术的一大进步。

古人还会利用左捻和右捻的特性，织成特殊的面料。开篇说的素纱褝衣的素纱面料，在织机装造的经向时，应用了一根左捻、一根右捻的左右规律穿踪。笔者认为，这应该是为了通过自然放捻后，丝线和丝线之间有一种自然的对抗力，最终使平整的平纹素纱面料产生一种自然的飘逸感。

左捻和右捻示意图　　　Z捻　　S捻　　Z捻　　S捻

飘逸的素纱

纹样设计篇

南京云锦作为一种审美价值极高的织锦工艺品，其图案不仅具有很强的形式美，在取材上也非常丰富，寓意多为吉祥，表达了人们对美好生活的向往。其特色可以用三个词来概括，那就是：形式美、取材广、花形大。

2008 年，云锦研究所成功复制了明十三陵的"明万历织金寿字龙云肩通袖龙襕妆花缎衬褶袍"，可以很清晰地看到古人对"图必有意，意必吉祥"的应用。

细观其当时刚出土的样子，残破程度已相当严重。经分析：文物面料的经线是弱捻，纬线是弱捻 4 根并合；正反 5 枚缎，地纹部分为本色起花、显金，妆花部分的纹样凸出缎地表面，为多重多彩显花。

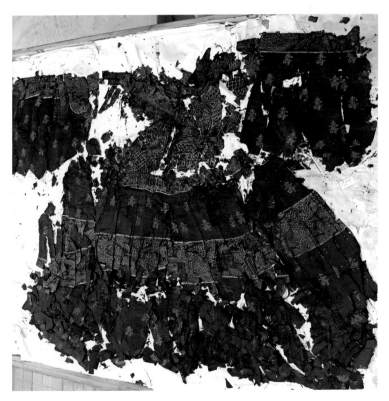

明万历织金寿字龙云肩通袖龙襕妆花缎衬褶袍出土时照片

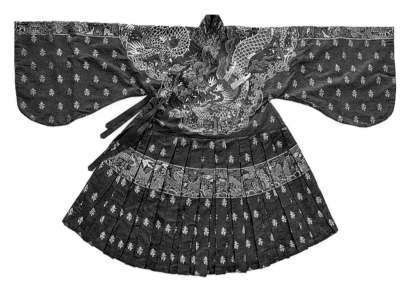

明万历织金寿字龙云肩通袖龙襕妆花缎衬褶袍　南京云锦研究所复制

该织金衬褶袍身长 134 厘米、通袖长 240 厘米，有各式彩龙 18 条。地纹是由手工织造的本色仙鹤、灵芝和捻金"寿"字组成的正反 5 枚缎地，仙鹤、灵芝纹舒展流畅，捻金"寿"字由手工捻金线织成，形成仙鹤、灵芝捧捻金"寿"字的纹样，表达了"鹤寿同春、灵仙祝寿、延年益寿"的美好祝愿。通匹共织捻金"寿"字 1045 个，上衣由妆花在灵仙祝寿纹缎地上构成柿蒂形，柿蒂部分是喜相逢的二龙戏珠，龙体矫健神武，和五彩云纹、江崖海水搭配成一个完整的图案。大柿蒂的大红龙龙尾过肩入背后，红龙的龙身和大衣襟上的红龙龙头相接章构成上身前片，小柿蒂的大蓝龙造型和红龙相似，只是龙头在后、龙尾过肩向前是由云纹、江崖海水和小衣襟上的江崖海水相接章构成上身内襟部分。两袖是左右对称的呈冲天之势的直袖红升龙，龙首向上戏珠，龙下（袖端）似海水江崖浪花及八宝纹，表现出龙腾云海，翱翔于云间。直袖两边各有一道金栏，接应柿蒂形。下裳是由仙鹤、灵芝的捻金"寿"字组成的灵仙祝寿纹缎地和四种姿态各异的龙襕组成的 11 幅面料对接打合抱褶构成，龙襕由 2 幅红龙、2 幅蓝龙面料相间排列组成，互相呼应、灵活生动。妆花龙纹飞腾在灵仙祝寿的地纹之上。

此件衬褶袍作为明代的代表服饰，整体配色以红、蓝、绿、黄、白等正色为主，鲜艳明快、对比强烈。纹样主次分明，图案壮美，结构严谨，用色较少，极为内敛。地花设色协调，具有鲜明的手工织造特点。布局上匀称协调、设色精妙、织造细腻、自然工整，具有极高的织锦工艺水平。同时巧妙应用了同类色的深浅晕色技法，大量使用捻金线和片金线，使整体色彩金光灿灿、富丽辉煌。

透过这件服饰，似乎可看到明万历年间的繁荣与富庶。一般而言，人们的第一眼看到的往往是纹样、颜色。或简或繁的纹样构成织物的主要特征，织物的织法组织、原料选择和色彩搭配都要以构成纹样为重要目的。另外，织物纹样的含义也决定了它的地位与用途。

不同于一般民间织物，云锦的受众为皇室及达官显贵，相对于民间所用的样式，云锦的纹样除了更加精美繁复外，其阶级的区分与寓意的取用也更加严格。从文化的角度出发，这种"图必有意，意必吉祥"的特点，正是云锦成为历史文化载体的重要原因。考查云锦纹样，就是对中国图文象征文化的一次梳理。同样地，云锦纹样形成的历史，要在织物纹样发展的历史长河中探讨，才可见其深意。

一、各历史朝代下的纹样特点

先秦

早在先秦时期,我国已有名为"锦"的彩色提花织物,直到盛于元明清时期的南京云锦,"锦"都代表着中国古代织物的最高水准。但是,滥觞期的锦类织物在织造工艺、材料等方面多有受限,纹样、色彩大多相对简单。

先秦时期,能够直接织就的花纹以重复的几何图形为主。其中,以连续的回旋线条构成的图案云雷纹,是商代十分流行的纹样。从纹样构成讲,云雷纹是由最基本且简单的几何图形组合变化生成的,结构对称、重叠、重复,对工艺的要求不高,通过分区换色的组织方法即可织就。但是,从视觉效果来看,通过几何图案的回环变换,织物可呈现动态感,再加上云雷纹装饰主要出现在服饰的领缘、腰带、下摆边缘,使服饰线条清晰的同时又避免让重复的花纹喧宾夺主,增加了稳重感。除云雷纹外,先秦时期各种菱形纹也已经出现。这些几何图案肇始于先秦,此后绵延不绝,通过工匠的巧思不断变换形态,成为历代点缀织物不可或缺的纹样主题。

青铜器上的云雷纹

除直接织成的花纹，先秦时期还通过刺绣的方式在织物上装饰以复杂的动植物花纹，其中最具代表性的就是战国时期凤龙蛇虎的纹样（由此可见，先秦时代的人们对复杂纹样是有需求的，但限于当时的织造工艺，还不能织成）。20 世纪 80 年代，江陵马山一号楚墓出土一批战国中晚期下葬的丝绸绣品，其中带有龙凤刺绣纹样的就有 18 幅。这些绣品以龙凤为主体，配合各种花卉珍草，造型生动活泼、虚实结合，具有很强的审美性。而在龙凤绣品中，龙凤以相斗形态出现，和后世"龙凤呈祥"的寓意大相径庭。据学者研究，战国时期龙凤纹样盛行，很有可能是原始图腾崇拜的遗存。楚地居于南方，以凤为图腾，而龙则是当时中原华夏的象征，故而楚地绣品中龙凤相斗的纹样往往呈现出凤进龙退、凤退龙败的布局，象征了楚人战胜中原的心理期许，同时也是当时乱世纷争，社会风气好斗、好胜的体现。在图像表现方面，当时的动植物纹样往往呈现出正视图与侧视图出现在同一平面的现象。这种表现方式并不符合自然的视觉特征，而是一种"剖展"的形式，即正视的面部和左右对称的侧视躯体出现在同一平面的表现方式。马承源老师将这种形式命名为"整体展开法"，认为这是一种"用正视的平面图来表现物象整体概念的独特的方法"。简单来说，这是一种将三维物象二维化，而又不损失三维物象任何特征的表现形式。这种表现形式往往有儿童认知的特征，也符合先秦时期处于艺术滥觞期的历史特征。

战国·凤斗龙虎纹样　荆州博物馆藏

战国·舞人动物纹锦　南京云锦研究所复制

汉代

汉代作为中国历史上的第一个黄金时期，实现了政治、思想上的大一统，文化高度发展，对外开通丝绸之路，与西域诸国交往密切。这些特征在丝织业上，可以借织物纹样的变化与发展来呈现。这一时期，织物纹样种类繁复、造型多样，其中最具汉代特色的是盛行于东汉时期的云气纹。云气纹的构图为植物蔓枝纹及变体云纹的连接和穿插，造型飘逸。汉代神仙思想兴盛，我国许多神话传说即发源或成熟于此时，如"女娲补天""共工怒触不周山""嫦娥奔月""后羿射日"便最先在成书于西汉的《淮南子》中较为完整地出现。汉代云气纹的出现与兴盛，与汉人追求长生、羽化升仙的愿望息息相关。

汉代的动植物纹相较前代也有了极大丰富，除龙凤纹外，虎、豹、熊、鹿、羊、鱼等动物纹也频繁地出现在汉代丝织品上。丝绸之路的开通，西域特有植物的传入更是大大丰富了织物纹样的题材，其中葡萄、石榴纹样因硕果累累、多子多福的美好寓意，尤为时人青睐。在人物纹方面，汉代也呈现出多姿多彩、兼收并蓄的特点，除了本土神话人物如西王母外，异域人物如西域骑士形象也频繁出现在汉代丝织品中。

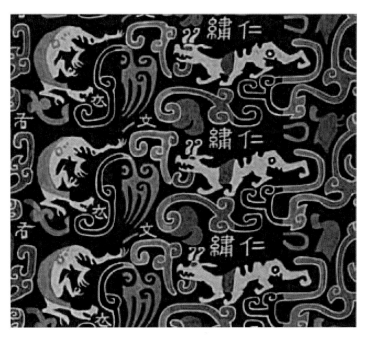

汉·韩仁绣锦云气纹 复制品藏于成都蜀锦织绣博物馆，新疆楼兰遗址出土

东汉·韩仁锦

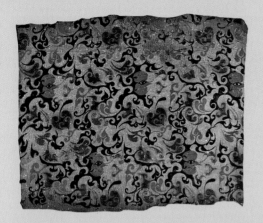

西汉·黄褐色对鸟菱纹绮地"乘云绣"残片　湖南省博物院藏

西汉·云气纹

东汉·新疆民丰尼雅出土人兽葡萄纹罽

由于汉代织造工艺的提升，丝织品中首次出现了文字纹。汉字笔画结构复杂，文字纹的出现是织造精细化的表现，也是汉代思想文化大一统的体现。秦汉以前，文字各异，秦代废六国文字，统一使用小篆，达到"书同文"的效果，这就使文字符号获得了统一的寓意，也真正实现了"文必有意"。汉字意思明确，再将文字作为织物纹样，可以最清晰直接表达吉祥寓意。

汉代丝织业的发展集中体现在蜀锦上。早期的蜀锦以多重彩经起花的经锦为主，中后期以多重彩纬起花的纬锦为主。蜀锦纹样呈多元化特征，汉魏时期以几何图形、抽象动植物为主，配色庄重沉稳。作为我国三大名锦中最为古老的种类，蜀锦发源于汉代，距今已有 2000 多年历史，说明汉代丝织业已经相当成熟。

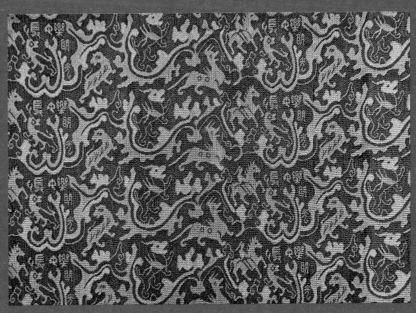

多重彩经起花的经锦（汉·长乐明光锦）　新疆维吾尔自治区博物馆藏

多重彩纬起花的纬锦（唐·花树对鹿纹锦）　古蜀蜀锦研究所复制

魏晋南北朝

"南朝四百八十寺，多少楼台烟雨中。"魏晋南北朝时期，社会动荡，朝代更迭，战乱中的劳苦大众追求精神依托，于是外来的佛教兴盛发扬，并在这一时期与中国本土文化相融合。同时，自两汉丝绸之路以来，胡人不断向中原迁徙，政治的动荡虽带来民生凋敝，却也促成了中外文化的融合。中国文化与西域文化、佛教文化的结合并非停留在简单的复合上，而是呈现多元一体，融会贯通，逐渐形成融会胡汉的文化一统态势。这一时期织物纹样呈现出的中外题材共存的特点，正是这种社会文化的集中反映。

"中红地云珠日天纹经锦"中的佛像纹
青海省文物考古研究院藏

菱格忍冬纹锦　新疆吐鲁番阿斯塔那
307号北朝墓出土

魏晋南北朝时期出现了众多与佛教有关的纹样，其中最具代表性的是飞天纹和佛像纹。中国的飞天形象是源于印度的飞天与中国本土道教神仙飞翔结合形成的中国风格的飞天形象，是欢乐吉祥的象征。飞天演奏音乐，赞美极乐净土、上天德行，散播花蔓花环等。飞天形象作为敦煌壁画的代表为大众所熟知，以飞天为主题的织锦数量虽少，却极具代表性。

相较于飞天纹，佛像纹出现较多，其形象也多是复合杂糅的。青海省文物考古研究院藏北朝锦幡"中红地云珠日天纹经锦"中的佛像纹，"头戴宝冠，上顶华盖，身穿交领衫，腰间束紧，双手持定印放在身前，双脚相交，头后托以联珠头光，坐于莲花宝座"。[1]华盖、头光、幡、莲花宝座等均是佛教中特有的元素，可由此判断此为佛像纹，但宝冠、束腰交领衫又带有希腊色彩，东华大学教授赵丰先生认为此佛像似希腊太阳神形象。

① 赵丰：《中国丝绸艺术史》，文物出版社，2005，第140页。

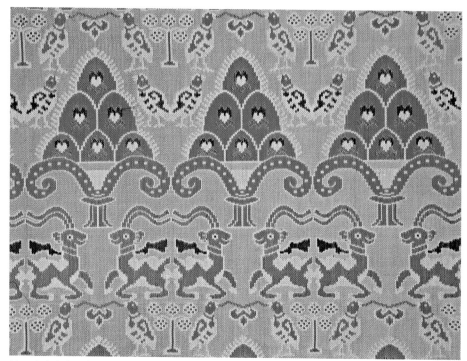

树下对鸡对羊纹锦　南京云锦研究所复制

文化的融合还体现在大量西域特有动植物形象成为锦缎纹样的主题。魏晋南北朝时期的动植物纹样较前代有了丰富的拓展，狮纹、象纹、骆驼纹、孔雀纹等频繁出现，忍冬纹等富有希腊罗马古典美学意味的叶纹装饰也成为锦类纹样的主题。忍冬纹是一种来自希腊的棕榈叶纹变形的纹样，而棕榈叶又是两河流域的装饰主题。中国的忍冬纹，则是由葡萄叶、棕榈叶和莨苕叶演变而来的树叶纹，纹样中叶子的自相连续或藤蔓的波线延续生生不息，形成生命之树的象征。忍冬纹与宗教植物崇拜的密切关系使这种纹样常与墓葬相关，被广泛地装饰在建筑、棺椁之上，并通过染织刺绣的方式成为当时织物的主题纹样。

魏晋南北朝时期还出现了一种联珠纹样。联珠纹样是一种骨架纹样，即由大小基本相同的圆形或接近圆形的纹样连接排列，形成更大的几何形骨架，然后在这些骨架

中填以动物、花卉等各种图案。一般认为，联珠纹源于西亚，由波斯沿丝绸之路传入。魏晋时期盛行联珠动物纹，在联珠纹的骨架中填以大体型的动物图案，如马、狮、鹿等。

唐

"云想衣裳花想容，春风拂槛露华浓。"比云还要华美的衣裳，比花还要艳丽的容颜，盛唐气象雍容浓艳。唐代富丽明艳的基调、张扬辉煌的气象，反映出的是"情理兼得、力韵互含、刚柔相济、象意合一的审美理想"[1]。唐代的审美风格表现在各个方面，在织物纹样上，唐代继承了前代题材多样的特点，而织造技术的交流发展使得经锦和纬锦并存、更迭，进一步放松了纹样显色使用限制，图案布局上也有所发展进步，逐渐形成自由大气、充满盛唐气象的纹样风格。不仅如此，表现织物花纹的另外两种方式，刺绣和染缬（印花）的技术也有了很大的提升。平针绣法应用到刺绣上，可以达到退晕、晕染的效果。一些绣物开始使用金线，杜甫的《丽人行》"绣罗衣裳照暮春，蹙金孔雀银麒麟"就反映了当时绣品使用金银线的现象。在染缬工艺上，汉魏之际出现的防染印花在唐代兴盛并大量使用。这些织造工艺上的进步，为唐代织物纹样的发展奠定了基础。

唐代纹样在布局上特色鲜明，有明显的从单元布局向散点及绘画式布局发展演变的痕迹。魏晋南北朝时期盛行的联珠纹就是单元布局的代表，这种布局方式属于西亚装饰风格。在唐代初期，以联珠纹为骨架，飞禽、走兽、花卉等为主题图案的织物还十分常见，到了盛唐以后，联珠纹式的带有框架性的织物纹样逐渐减少，取而代之的是更加自由与世俗化的散点布局，而绘画式布局则出现得更晚。1968年新疆维吾尔自治区吐鲁番阿斯塔那105号唐墓出土的墨绿地狩猎印花纱，其图案是骑马狩猎者，周围穿插点缀着飞禽走兽和花卉，是唐代散点布局纹样的代表。这种纹样布局往往穿插有序，疏密得当，颇有写实意味。唐晚期的纹样布局进一步走出单元布局的限制，绘画式布局兴盛。阿斯塔那381号墓出土的花鸟纹锦，以五彩大团花为中心，周围绕以飞鸟、散花等，可见外来风格逐渐融合成了中国化的新样式。

[1] 陈望衡、范明华等著.《大唐气象：唐代审美意识研究》，江苏人民出版社，2022年版。

唐·墨绿地狩猎纹印花纱　中国国家博物馆藏

唐·四骑士　南京云锦研究所复制

宝相花纹锦　南京云锦研究所复制

唐·联珠大鹿纹锦　南京云锦研究所复制

唐代纹样除布局上的发展值得关注外，也出现了一些典型主题纹样，且纹样对象由动物向植物花卉转变。唐代出现的宝相花，集中了莲花、牡丹、菊花等花卉的特征，还夹杂了地中海一带的忍冬、卷草纹，以及中亚的葡萄、石榴等，是包含一切纯洁、神圣、端庄等美好意象的理想花形，造型雍容华贵、富丽堂皇，最为盛唐时期的人们所喜爱。缠枝取葡萄或忍冬缠枝纹；瑞花则取雪花献瑞的美好寓意，其形象取雪花簇六对称放射形象，并结合花、叶形成纹样。

在歌舞升平的唐代，中国丝绸业发展到了一个顶峰，不管是在织造技术还是在纹样图案上，唐代都呈现出融合中外、传承创新的开阔面向。

宋

宋代朱权有诗句"谁剪吴江一幅绡，巧裁宫样缕金袍"，所描绘的正是苏州宋锦。宋锦是在蜀锦的基础上发展形成的，在宋代逐渐摆脱蜀锦的影子，形成独特的彩纬抛道换色工艺，并逐渐发展出了独特的风格。如果说盛唐雍容华贵、包罗万象，那么宋代则是内敛缠婉、清丽雅致。宋锦在纹样审美上主张纤细的秀美，图案往往古朴典雅，颇具温文尔雅的文人气质。这一时期的织物纹样继承唐晚期绘画式布局的特征，又受士大夫审美趣味及宫廷画派的影响，追求逼真细腻的写实风格。纹样内容更是以植物纹样为主，常见的有折枝花、穿枝花、写生花鸟纹等。

除了植物花鸟纹，宋锦在几何纹的应用上又达到了古代丝织业的一个高峰。几何纹是我国出现最早的纹样之一，经久不衰。在宋代，几何纹发展成熟，当时常见的几何纹有球路纹、万字纹、八达晕纹等。球路纹是唐代联珠纹、团花的变形，又称"毬露纹"。其形象是在一个大圆的上下左右和四角配以若干小圆，圆圆相套相连，向四周循环发展，组成四方连续纹样，并在大圆小圆中间配以鸟兽或几何纹。新疆出土的北宋灵鹫纹锦袍就是以球路纹为主题纹样的作品。

万字纹源于梵文符号"卍"，梵文的"卍"是"吉祥之所集"的意思。寓意吉祥、万福和万寿。"卍"字逐渐作为纹样被应用在织物上，多是取其吉祥寓意、审美趣味，宗教意味越来越淡。

八达晕纹是以八边形为中心，向八外边展，图案中心为主花，周边以各种几何纹作为装饰的纹样。八达晕因线与线之间互相沟通，朝八方辐射，故得名，寓"八路相通"之意。

宋锦发展至明清时期，还出现了植物纹样与几何纹样组合的纹样，如万字纹加上荷花纹，取万字纹万德吉祥、万寿无疆的寓意与荷花出淤泥而不染的品性，组成子孙延绵万代的美好寓意。再如龟背纹加上龙纹，龟代表长寿，龙则代表皇权，龟背纹和龙纹组合，寓意着帝王长生万岁。

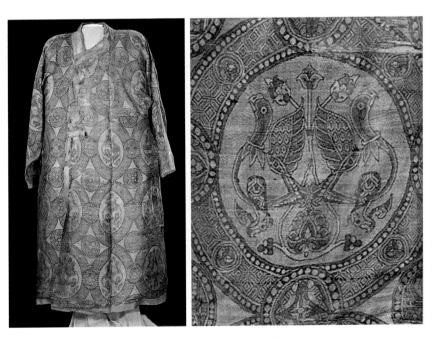

北宋·灵鹫纹锦袍及其局部纹样　新疆阿拉尔出土　故宫博物院藏

宋锦　南京云锦研究所复制

织金万字锦　南京云锦研究所复制

黄地八达晕锦　南京云锦研究所复制

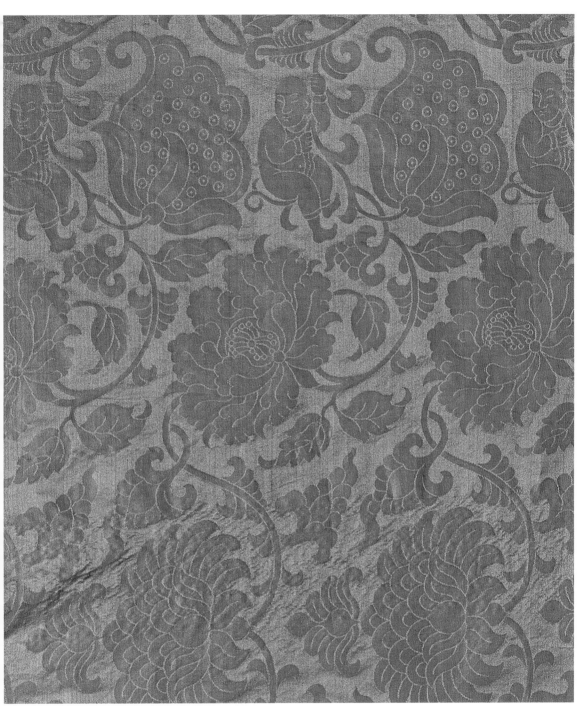

宋·单子戏桃绫　南京云锦研究所复制

元明清时期是我国古代文化发展的集大成期。蒙古族建元朝，当时大量使用装饰丝织物。装饰丝织物真正盛行在元代，并影响至明、清两代。元代在织物上大量加金，曾有这么一种说法，蒙古族作为游牧民族，从小在马背上长大，所以为了便于携带家里珍贵财产，就会把金子打成金线，织在服装中。"织金锦"成为元代的代表织物，纹样有狮子、宝相花、团花、龟背及如意纹等。明朝时云锦技艺日臻成熟和完善，清代在南京设立江宁织造府，标志着云锦业达到巅峰，云锦也成了南京的符号之一。我们现在所说的云锦，通常就指南京云锦。这一时期的云锦品种繁多、图案多样、色彩绚丽，代表了历史上南京云锦织造技艺的最高成就。由此看来，云锦不仅是我国丝织工艺的集大成者，也在历史沿革中与南京地域紧密结合，成为南京的地方特色。

元代纹样

从我国历史出发，元朝是第一个由少数民族建立的大一统王朝；从世界史的角度来看，13世纪蒙古乞颜部铁木真创建蒙古汗国，这一时期，蒙古汗国的统治冲破了亚洲地域，贯通从东亚到东欧的广大地域，而元朝仅是蒙古帝国的一部分。直到1304年元成宗时期，四大汗国才一同承认元朝的宗主地位。这段复杂的历史向我们揭示，无论是在中国史还是在世界史，元朝都是不容忽视的跨文化、跨地域的重要政权。元朝游牧民族建国的史实深刻影响了中国的文化品格，它使少数民族文化特征第一次从附庸角色一跃成为统治者，游牧民族的文化特色上升为贵族主流的审美观，这对中国文化及审美观可谓一次巨大的变革。这次变革对丝织业的影响主要体现在织物原料上大量用金，以及纹样选择草原游牧主题，和西域色彩的大量使用。其中"织金锦"的出现，更是直接促成云锦的最后成型与发展。

元代"织金锦"和云锦有什么关系呢？在我国悠久的历史中，许多物质或非物质文化遗产都是先有其物，后有其名，云锦便是其中之一。云锦的滥觞期可以追溯到东晋时期，但在此后的千余年中，却未有云锦之名。到了元代，"织金锦"出现，这类丝织物用金线显花，基本具备了云锦的织造工艺及用金特征，而后，"织金锦"也成了云锦的一个大类。元代统治者喜用金的习惯与云锦织金夹银的特征相得益彰，自元至明清，云锦成为皇家御用品。

在元代，除了传统的纹饰主题继续出现，蒙古族的统治地位也使得草原风情的审美特征在元代有了长足发展，其中最具代表性的就是反映游牧民族春季狩猎的"春水"及秋季围猎的"秋山"题材。

"春水""秋山"题材并非源于元朝，此类纹样在辽金时期已有使用。《金史·舆服志》有载："金人之常服四……其胸臆肩袖，或饰以金绣，其从春水之服，则多鹘捕鹅杂花卉之饰，其从秋山之服，则以熊鹿山林为文，其长中箭，取便于骑也。"当时以狩猎为装饰题材是诸多少数民族共存的审美风尚。所谓"春水"，即是反映春季水边狩猎天鹅等水鸟活动的题材。现存的蒙古时期绿地鹘捕雁纹妆金锦，以鹘鹰（海东青）捕捉天鹅为主题，周围装饰以莲花、莲叶及祥云等。

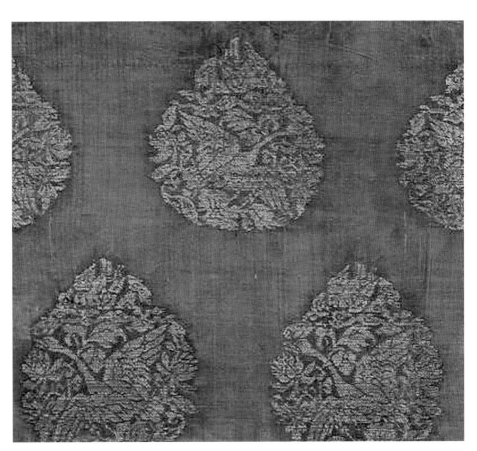

金·绿地鹘捕雁纹织金锦　美国大都会艺术博物馆藏

"春水"题材与盛行于南宋的"满池娇"题材十分相似，都是以水鸟花卉为主的池塘小景为构图主题。实际上，"春水"的出现早于"满池娇"。不同于"春水"所反映的北方捕猎场景，"满池娇"主要使用南方水鸟对鸳鸯和对鹭鸶，用于表现夫妻幸福美满的吉祥寓意。与"春水"相应的是反映秋季围猎场景的"秋山"。"秋山"以熊鹿山林为纹饰，表现游牧民族秋天狩猎的场景。辽代罗地压金彩绣山林双鹿丝织品中，即以飞鹰逐鹿为主题，周围饰以山石花草，十分场景化、动态化。

元代的审美变革除了体现在新的纹饰主题外，还体现在对传统题材的改造上。元代在面对中国传统纹样题材时采取的是吸收并改造的态度，以龙纹和凤纹为例，作为少数民族，元代统治者入主中原更需要借助传统权威来为自己的合法性造势。不仅元代，金、辽、西夏等少数民族政权也接受并使用龙纹作为皇权标志。不同于传统龙纹造型，这些少数民族的龙纹往往普遍具有上吻长、龙头小、龙脖子"S"形、龙身上部呈蛇形的特征。一般认为，这是少数民族受佛教、萨满教精灵信仰的蛇图腾影响，而对中原纹饰做出的改造。

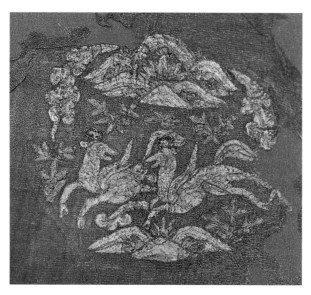

辽·罗地压金彩绣山林双鹿　中国丝绸博物馆藏

元·对雕对兽锦　南京云锦研究所复制

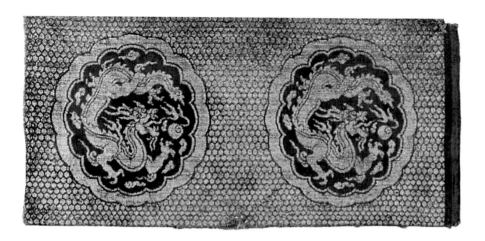

元·龟背地盘龙纹锦　美国大都会博物馆藏

金·绿地八则织金夔龙锦局部　南京云锦研究所复制

元·凤纹形象

元代凤纹的少数民族特征，主要表现在凤头鹰造型上。鹰是游牧民族捕猎的重要助手，游牧民族有饲鹰的习俗。凤作为中国传统瑞鸟，应该是燕颔鸡喙，形象祥和。但是，元代的凤纹形象中，有一类头部形象凶狠，十分强调鹰形特征：眼睛瞪圆有神，嘴上缘厚实，鼻根拱起，嘴尖下勾。这类凤纹形象往往集中出现在北方，而在南方汉文化腹地，凤纹形象则更多地保留了汉文化特征。

明清：云锦纹样——经纬线织就的艺术

云锦之名的正式出现虽然是在民国时期，但其基本分类——库锦、库缎和妆花就是明朝贡入皇室的锦缎分类，清代江宁织造署更是生产云锦的重镇。基于此，现代研究者可以确定地将明清两代的一些传世或出土丝织品归类为云锦。研究明清两代的云锦，主要依托的载体就是明十三陵及清故宫的文物。

明清两代，云锦的产地、织成技术、供应阶级等差异不大，但由于统治者民族、审美及习俗上的差异，云锦纹样及制成服饰的形制各有特色。横向来看，两代都注重应用纹样的寓意来区分等级，通过颜色、纹饰细节的变化来彰显皇权至上与尊卑分明。纵向来看，两代纹样的使用大同小异，如帝王服饰以"十二章"及龙纹为主，但在形制、服色上各有特色，如明代用朱，清代则主用明黄。

1. "十二章"纹样

相传，中国以"十二章"为帝王服饰纹样的历史可以追溯到舜帝时期。《尚书·益稷》中记载了舜做"十二章"的故事："予欲观古人之象，日月星辰山龙华虫作会，宗彝、藻火粉米黼黻缔绣，以五采彰施于五色，作服。"虽然考古发掘并未发现先秦时代的"十二章"纹饰实物，但《尚书》在我国古代有着"恒久之至道，不刊之鸿教"的经典地位，后代制礼作乐都要以之为准则。"十二章"经过历代经学家的推崇与诠释，已经成为帝王的专属纹样，成为我国帝王服饰制度、文化的重要组成部分。

明代帝王冕服用"十二章"纹，《明太祖实录》载："帝王冕服玄衣黄裳，十二章。"总的来说，明代用"十二章"的制度十分稳定，从太祖朱元璋起，经太宗和世宗两朝稍作修订并沿用到明末。清代统治者对"十二章"的使用经历了从无到有再逐渐完备的过程。入关前，帝王服饰未出现"十二章"的纹饰。入关初期，清统治者在民间推行满族服饰改革，顺治、康熙、雍正时期的帝王服饰中都很少有"十二章"纹样，直到乾隆时期，"十二章"纹饰才开始在帝王、皇后的礼服和吉服上固定使用，并逐渐形成制度。"十二章"纹饰的使用过程，也彰显了清代统治者逐渐接受汉文化的过程，利用汉文化传统纹饰来为自己的帝王权威造势，也是清代中后期推崇满汉一家的政策体现。

明清两代对"十二章"纹应用的差异还体现在纹饰的排列布局上。以明代定陵出土的衮服为例：十二章中，日月星辰，山龙华虫，六章在衣，宗彝藻火，粉米黼黻六章在裳；其尊卑排序依次为日、月、星辰、山、龙、华虫、宗彝、藻、火、粉米、黼、黻。清代与明代基本相同，只将黼、黻二章的位次提到华虫前，宗彝后。由于清代在服制上衣满服，改宽衣大袖为窄袖筒身，长袍多为开衩的剑衣，袖口为箭袖（马蹄袖），这就决定了在服饰纹样布局上必然不同于明代。明定陵的"十二章"衮服纹样分布在正前面的两肩、两袖、下裳部位，呈中轴线左右对称分布，对称式排列。除日、月、星辰三章外，其余九章每章两个按中轴线左右对称排列在服装前身。清代"十二章"纹样分布以领口为中心向服装正前、后背呈"十"字形对称构架分布，其排列方式与明代差异明显。

明清"十二章"的布局差异主要受到统治民族变更的影响。中国政权一向注重正统，汉族主导的历代统治者无不强调自己对前朝的继承性。如明代就在"复衣冠如唐制"意识的指导下，继承汉唐以来的"十二章"位置布局。清代作为少数民族，入主中原就要面临保持自身民族特色与融入汉文化的矛盾。清代吉服在服制上保持满服形式，并吸收融合汉文化"十二章"的纹样，逐渐形成特色，成为中国帝王服饰群中极具特色的一类。

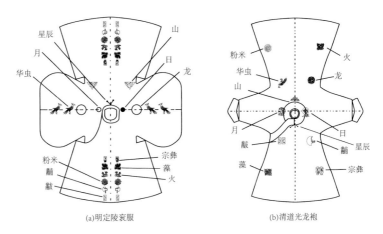

(a)明定陵衮服 　　　　　(b)清道光龙袍

明清"十二章"布局差异图

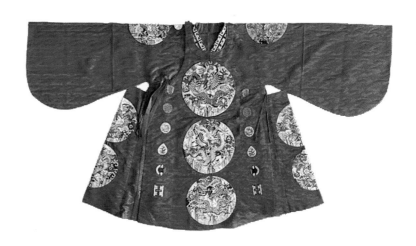

明万历十二章纹龙袍　　南京云锦研究所复制

2. 龙袍 / 龙纹差异

中国自古以来将皇帝称为真龙天子，龙也成为皇帝、皇权的象征。明清两代，皇帝服饰、用具中大量使用龙纹，龙纹已经发展得十分完善。

明代的龙纹形象更多地继承前代，鬣毛倒竖，吻长且多合拢，表现形式壮美，龙头大、龙须粗、爪子壮，龙首比元代明显变大。清代的龙纹形象往往头部较短且丰满，嘴巴张开，吐舌露牙，两眼凸出，鬣毛披散，躯体较长，呈曲线形，腿上披毛有火焰装饰，尾鳍大呈扇形，等等。同时，龙凤纹等带有吉祥元素的纹样也大量被使用。

这一时期的龙纹也有许多形态。以龙的正面为核心组成的团花装饰纹样即团龙，多用于皇帝的龙袍，一般多织绣在龙袍的胸前和后背处，团龙龙首凸出，直视前方，姿态端正。带有团龙章补的皇帝服饰往往是衮服等正式服装，寓意着龙作为守护神明化身为帝王，从而彰显帝王身份，突出皇权。

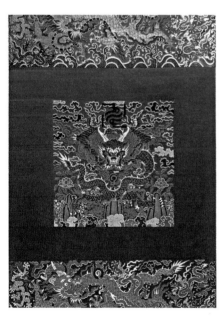

正龙＋行龙　南京云锦研究所复制

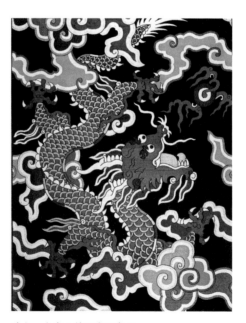

升龙　南京云锦研究所复制

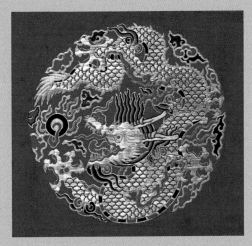

团龙　南京云锦研究所复制

龙纹图案中，由多条龙组成的一般是云龙纹，是由一条或两三条龙在云中转动的体态构成，颇具动态感。云龙纹图案生动且多变化，应用场景丰富，可用于龙袍和室内织物，也有在建筑和器物上应用的。行龙纹的龙身是侧向的，因龙爪朝下，作行走状而得名。行龙一般对称使用，左右各一，多见于服装腰部及下摆等部位。

3. 章补

章补源于唐代，随着清王朝的灭亡而消亡。这种通过图案纹样彰显身份的官员服饰制度存活了千余年，已然成为封建王朝的醒目标志之一。章补往往出现在官员袍服的正中央，主题纹样也尽量放大置于视觉中心，最大限度地表现身份的等级。非主题纹样布满四周作为背景，看似杂乱实则有序，对主题纹样起到衬托甚至突出的作用。明清时期用不同的章补纹样对应不同的官阶品级：皇室宗亲用龙蟒纹，"文官用飞鸟，象其文采也，武官用走兽，象其猛鸷也"。通过飞禽走兽不同的正面象征意义，类比不同品级官职。

明代：

公、侯、驸马、伯：麒麟、白泽；

文官：一品仙鹤，二品锦鸡，三品孔雀，四品云雁，五品白鹇，
六品鹭鸶，七品鸂鶒（xī chì），八品黄鹂，九品鹌鹑；
武官兽，以示威猛：一品、二品狮子，三品、四品虎豹，五品熊
罴（pí），六品、七品彪，八品犀牛，九品海马；杂职：练鹊；
风宪官：獬豸（xiè zhì）。

除此之外，还有补子图案为蟒、斗牛等题材的，应归属于明代的
"赐服"类。

清代：

文官：一品光禄大夫、荣禄大夫，授予仙鹤纹补子；二品资政大
夫、通奉大夫，授予锦鸡纹补子；三品通议大夫、中议大夫，授
予孔雀纹补子；四品中宪大夫、朝议大夫，授予云雁纹补子；五
品奉正大夫、奉直大夫，授予白鹇纹补子；六品承德郎、儒林郎，
授予鹭鸶纹补子；七品文林郎、征仕郎，授予鸂鶒纹补子；八
品修职郎、修职佐郎，授予鹌鹑纹补子；九品登佐郎，授予练雀
纹补子；没有品的授予黄鹂纹补子。

武官是一品麒麟，二品狮，三品豹，四品虎，五品熊，六品彪，
七品、八品犀牛，九品海马。

明清两代除了补子的纹样不同外，缝制方式也有所区别：明代的补
子以整片的方式直接绣在或织成于方形的框架之内，位于团领衫的
前胸和后背处；清代的官服是圆领对襟，前胸的补子是两片对成，
后背仍是一块。

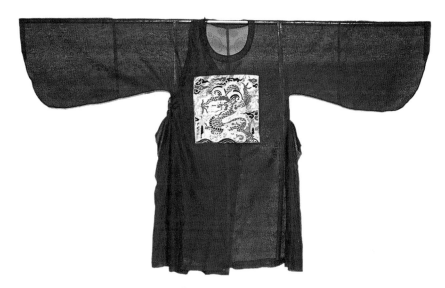

明·王锡爵官服　南京云锦研究所复制

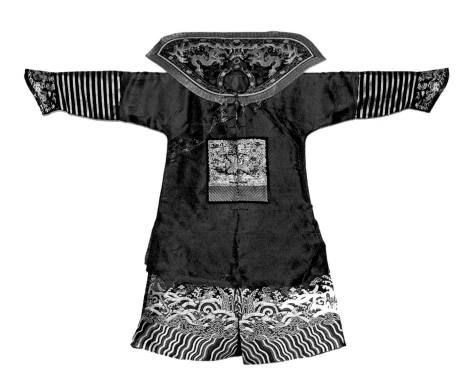

清·一品文官补　南京云锦研究所复制

对比明清两代的云锦可以发现，云锦自身也有一个明晰的发展历程，这在云锦的纹样方面尤其明显。通过对纹样特点进行分析，我们不难发现：云锦图案继承了历代丝织纹样的优秀传统，并达到了一定的成就，纹样内容极为丰富。

动物方面的题材有狮子、仙鹤、鹿、孔雀、象、鱼、大雁、蝙蝠、鸟雀、蝴蝶、虫，以及想象的动物龙、凤、麒麟、夔龙、獬豸、天鹿等。

植物方面的题材有牡丹、莲花、芙蓉、玉兰、宝相花、虞美人、绣球花、百合花、梅兰竹菊、秋葵花、常春藤、灵芝草、佛手、桃子、石榴、柿子、南瓜、葡萄、竹子、松树等。

此外，还有表示吉祥幸福寓意的纹样，如八宝（方胜、古钱、珊瑚枝、如意、笔锭、犀牛角、万卷书）、暗八仙（扇子、宝剑、葫芦、柏枝、笛子、渔鼓、花篮、荷花）、佛家八吉祥（法螺、法轮、宝伞、天盖、莲花、宝瓶、金鱼、盘长结）等。

搭配其他表示吉祥寓意的纹样，如万字、寿字、福字、祥云、瑞草等。

云锦图案，不仅满足了人们对衣着和装饰上美的要求，其内容也反映了人们对幸福美好的向往，各种纹样的组合都包含着吉祥、吉庆或颂祝的含义。例如用佛手、桃子、石榴组成的"福寿三多"，象征多福、多寿、多子；用百吉、磬、双鱼组成的"吉庆双余"，象征吉利喜庆。又如用两只柿子和一个如意组成的"事事如意"，隐喻凡事顺遂。此外，还有"福寿双全""子孙万代""长生不老""瓜瓞绵绵"等，都反映了人们的纯朴愿望和善良的思想感情。

蓝色地福寿三多龟背纹锦　故宫博物院藏

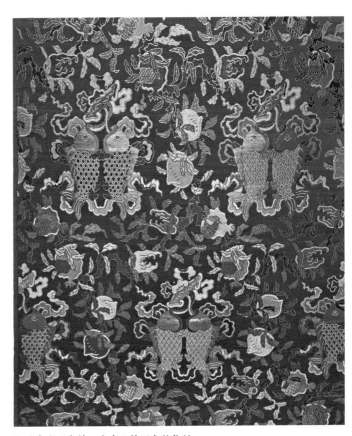

红地吉庆双余锦　南京云锦研究所复制

"福寿双全"浅绿色地福寿纹织金绸　故宫博物院藏

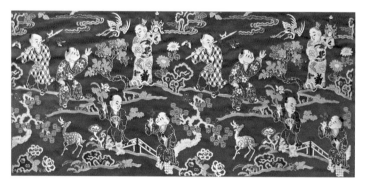

"子孙万代"百子图　南京云锦研究所复制

"瓜瓞绵绵"杏黄色瓜瓞绵绵纹绉绸　故宫博物院藏

二、云锦纹样设计的构图规律

在图案构成上，由于受限于绘画工具、绘画场所、织造条件等，大部分的纹样都是小循环的小纹样，这一点在早期织锦纹样中尤其明显。如何在有限的条件下，设计织造出看起来气势磅礴、色彩艳丽的纹样呢？

云锦图案的构成，大多应用四方连续的散点法、连缀法和几何纹样，在格式上有团花、散花、满花、缠枝、锦群、折枝等。

团花

"团花"，就是圆形的团纹。团花图案一般用于库缎上，按织料的门幅宽度和团花"则"数的多少进行布局：则数少，因纹就大；则数多，图纹就小。我们也可以理解为：一则就是一个门幅里有一个图案，三则就是一个门幅内有三个图案。

过去，团花的 "则" 数有以下几种规格：

一则团花：直径 40 ~ 46 厘米；

二则团花：直径 23 ~ 26 厘米；

三则团花： 直径 13 ~ 16 厘米；

四则团花：直径 12 ~ 14 厘米；

五则团花：直径 10 ~ 12 厘米；

六则团花：直径 8 ~ 9 厘米；

八则团花：直径 4.5 ~ 6.5 厘米。

现当代，因为织造技艺的提升，对应的规格也有所增加。

团花纹样有带边的和不带边的两种。带边的团花，要求中心花纹与边纹有适度的间距，并有粗细的区别，以使中心主花突出，达到宾主分明、疏密有致的效果。

清·酱色缎地团花纹绒（带边）
中国丝绸博物馆藏

清·古铜色团花万字曲（不带边）
水纹花缎　故宫博物院藏

1. 团花的组合方法

（1）车转法，亦名"推磨法"。是用两组或多组同形同量的花纹，或两组异形同量的花纹，组合时向一个方向回转，组成一个完整的团纹。因其花纹的组合像车轮或石磨一样向一个方向旋转，故称为"车转法"或"推磨法"。

（2）二合法，又名"对合法"，是对称的均齐纹样。是由左右两边同形同量的花纹对合组成。

（3）四合法，是用四组同形同量的花纹，以向心或者放射状的形式组合而成。

团花纹样的构成，实际应用中并不止于这几种。如：传统纹样中的"五福捧寿"团花，是由5只同形的蝙蝠，作向心的等分组合，中心安放圆形的"寿"字，组成一个完整的团纹；"八仙庆寿"团花，是由8件形状各异的宝物，在圆形中作适合形的组合，中心安以篆体"寿"字组成；"事事如意"团花，是由一柄如意和2只柿子，在圆形中作适合形的安排；有用一枝折枝花或一只花盛作圆形的适合处理，外边再加一圈规律性的花边，组成一个完整的团纹；还有用八组同形同量的花纹，作向心或放射状的组合，组成一个完整的团纹。

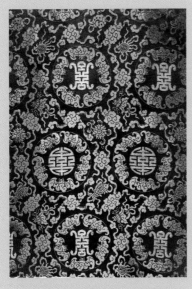

"五福捧寿" 南京云锦研究所复制

"八仙庆寿" 明黄色绸绣大八仙庆寿纹氅衣料
故宫博物院藏

2. 团花的布局

一般采用"散点法"。在排列形式上，又有"整剖光""咬光""匀罗摆""么二三皮球"等几种排列法。

（1）"整剖光"排列法，以"四则"团花为例：第一排布列有4只等距离的完整团花。第二排的4只团花，因需要与第一排的4只团花作等距离的交错排列，因此只有中间3只团花是完整的。在左右两边近线料的边缘处，只能各布列半只团花。因为这种上下交错的排列，在花纹作第二次辅排时，必须有一只团花剖分为两半才能达到交错排列的均匀效果。

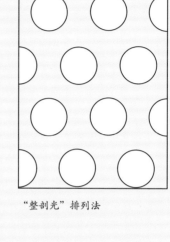

"整剖光"排列法

（2）"咬光"排列法多用于织金缎二则大团花的排列上。布局时，将上下两排团花作二分之一的交错排列。从垂直关系看，上下两排的团花，均各有半个团花相咬：即第一排每个团花中心线的右半边与第二排每个团花中心线的左半边，在一条垂直线上相咬；第二排每个团花中心线的左半边，又与第三排每个团花的右半边，在垂直线上相咬。如此反复循环，上下两排团花总有半个相咬。

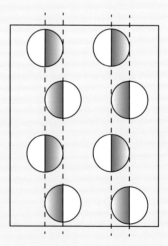

"咬光"排列法

"匀罗摆"排列法

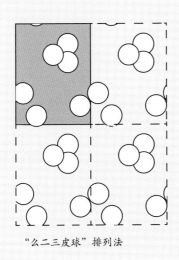

"么二三皮球"排列法

（3）"匀罗摆"排列法，像古代民族乐器中"云锣"的排列一样，故得名。仍以四则团花的布列为例：第一排的 4 只团花作等距离的排列，略偏在线料的左向；第二排的 4 只团花作等距离的排列，略偏在线料的右向，以下各排的团花，亦复循环布列。这样，上下两排的团花，既稍有交错，又各保持着 4 只团花的完整，靠近线料边缘部位的团花，则无须剖分为两半，这是"匀罗摆"与"整剖光"不同的地方。

（4）"么二三皮球"排列法，是一种散点的不规则排列方法，在一组完全纹样内，适当安排么（1 只团花）二（2 只图案连在一起）三（3 只团花成"品"字形连在一起）。三个单位的图案在设计时，必须注意四方连续时的连接关系和全盘的匀齐效果。

散花

主要用于"库缎"设计。散花的排列法有"丁字形连锁法""推磨式连续法""么二三皮球"（亦名"么二三连续法"）、"二二连续法""三三连续法"等，也有以"丁字形排列"与"推磨法"结合应用的。以上各种排列方法，并没有刻板的定式，设计时根据实际需要，可以灵活地变化应用。

卷叶牡丹　南京云锦研究所复制

满花

多用于镶边用的小花纹库锦设计上。满花纹的布列方法有"散点法"和"连接法"两种。"散点法"的排列，比"散花"的排列要紧密。用"连接法"构成的满花，多用于"二色金库锦"和"彩花库锦"上。

洋莲锦　南京云锦研究所复制

缠枝

一般用于妆花和大花纹的库锦上，是云锦图案中应用较多的格式。最早大多用于佛帔幛幔、袈裟上，承袭至今，成为我国锦缎图案常用的表现形式。云锦图案中常用的缠枝花有"缠枝牡丹"和"缠枝莲"。婉转流畅的缠枝，盘绕着敦厚饱满的主题花朵，缠枝有如月晕，也好似光环；再加以灵巧的枝藤、叶芽和秀美的花苞穿插其间，形成一种韵律、节奏非常流畅的效果。整件织品看起来花清地白、锦空匀齐，具有浓郁的装饰风格。

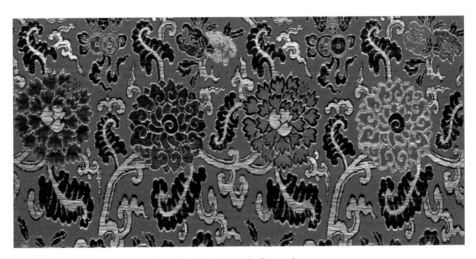

"缠枝牡丹" 大红色缠枝牡丹花三多纹妆花缎　故宫博物院藏

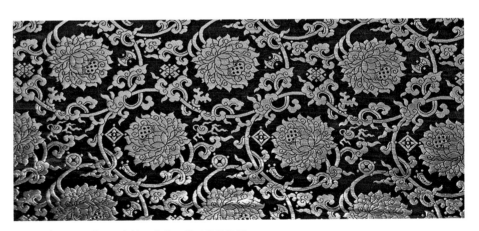

"缠枝莲" 缠枝莲纹织金锦　南京云锦研究所复制

串枝

这是云锦花卉图案中常用的一种格式。"串枝"图案的效果乍看起来与"缠枝"图案类似，但仔细分辨，两者还是有不同的地方。缠枝的主要枝梗必须对主题花的花头作环形的缠绕，串枝是用主要枝梗把主题花的花头串联起来。在单位纹样中，看不出明显的效果，但当单位纹样循环连续后，枝梗贯穿相连的气势便显示出来。

串枝葡萄妆花料　南京云锦研究所复制

锦群

又名"天华锦"，是一种满地规矩纹锦，源于宋代的"八达晕"，最早还可追溯到唐代的"云裥瑞锦"。由圆形、方形等各种几何形构成，作有规律的交错重叠，在各种变化的几何形骨架中，填以各种形式的小锦纹，如回纹、万字纹、曲水纹、连钱纹、锁子纹、盔甲纹等。在主体几何纹的中心部位，安以较大的主题花，使之成为主花突出、锦式和锦纹变化丰富的满地锦。

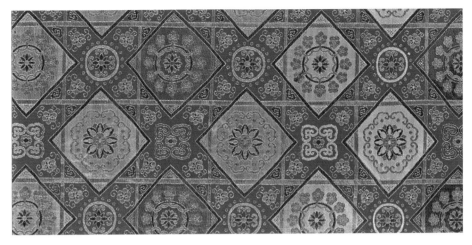

"锦中有花" 红色地方棋朵花四合如意纹天华锦 故宫博物院藏

折枝

"折枝"是一种花纹较为写实的图案格式，顾名思义就是折花苞和叶子。在折枝纹样的安排上，要求布局匀称、花之间的枝梗不相连，否则就失去了"折枝"格式的特点与空地。单位纹样循环连续后，富有疏密有致、均匀和谐的美感。

折枝花卉纹锦
南京云锦研究所复制

除此之外，鉴于过去生产条件的制约，匠人们还会结合生产制作的可能条件，通过四方连续、八方连续等方法，提高工作效率、灵活裁剪等。

三、云锦设计中的颜色名称

传统的图案中，有一些是基于当时的命名内容，通过现代的审美，结合传统纹样的寓意，重新演绎云锦图案。

和纹样搭配协调的是颜色，中国织物色彩的流行往往随着时代审美、染色技术、政治取向等因素而变化。元、明、清时期传统云锦主要为皇室御用品，因此在色彩的选择和搭配上往往会结合统治者的个人喜好；同时，统治者还通过服色的垄断来达到"辨贵贱、明尊卑"的效果，使得专供贵族的云锦在色彩使用上融入了等级观念。总的来说，云锦的色彩搭配在元、明、清三代各有其鲜明特点。元代讲究织物用金，这也成为云锦的主要特色之一。蒙古汗国的统治疆域冲破了亚洲地域，贯通从东亚到东欧的广大地域，这种跨地域的帝国统治也促进了文化交流，并反映在云锦配色上。这一时期的用色鲜艳而浓烈，明快而大胆，敢于直接使用红、蓝、绿、黄等原色，以及金银色，给人一种金碧辉煌、富丽堂皇的装饰效果。配色与用金这两种装饰手法，逐渐形成了元代金彩并重的独特装饰风格。明代发展了前代特色，不仅用金更为考究，色彩之间的搭配也显得更加得体。到了清代，云锦配色已经达到了装饰艺术的顶峰，这一时期的云锦色彩鲜艳璀璨、华美秀丽。其间色彩搭配成就最高的当属"妆花""跑马看妆花"，就其画面而讲：人骑在飞驰的骏马上，刹那间就能感受到云锦鲜艳而强烈的美感。

目前云锦研究所内使用的颜色，大多为中国传统命名的彩色线：

黄色系：粉黄、乳黄、牙黄、鸭黄、柚黄、丹黄、葵黄、柠檬黄、淡黄、芦黄、松黄、金黄、黄琉璃、橙黄、明黄、橘黄、米黄、向日黄、秧色、嫩黄、藩黄、豆黄、银细、老细、嫩姜黄、鹅黄、蛋黄、雄黄、棕茶、橘棕、金棕、香蕉黄、雌黄、江黄、秋香色、土黄、栗黄、深黄棕、柏黄、槐黄、驼黄、杏色、柿黄、旗黄、黄棕、赭黄、浅驼、栀黄、中驼、肉黄、桂皮色、圆眼、黄褐色等。

红色系：肉色、红焰、暗橘黄、酡黄、石榴花红、高粱红、橙红、猩红、丹粉、葵红、牙绯、菠萝红、落叶红、赤叶、赤藤、紫根、米红、象牙红、蕉红、甚红、檀红、浓红、土红、大红、丹葵、丹菊、橘红、柿红、赤细、麝褐、紫杉、茄皮褐、水红、木红、嫣红、银红、品红、赫赤、深绯红、红绛、美人脸、酡颜、藕红、妃红、霞红、丹霞、茜红、深茜红、牙红、彤赭、䕩赫、印红、丹艳、丹红、胭脂红、红酱、血牙、杏红、曙红、朱砂、朱膘、真红、枣紫、藕荷、并紫、灰紫、秋紫、青紫、紫花、青紫绛、紫瑰、秋瑰、茄花紫、红灰莲、紫罗兰、瑰紫、紫棠、紫酱、玫瑰紫、苏芳、乌红、暗红、绛紫、绛红、黑紫、枣酱、驼红、驼色、豆青褐、棕灰、棕色、咖啡、驼褐、栗色、藏驼、黄茶、黄锈、铜棕、赭色、鼻烟、褐色、深褐色、落叶黄、深烟红、红棕、露褐、葡萄褐、沉香等。

灰色系：鼠灰、驼绒、红灰、鼠毛褐、生褐、烟栗色、枣褐、米棕、茶棕、豆棕、荆褐、檀褐、丁香褐、棠梨褐、酱茶褐、壳色、黄栌、栗壳、锈黄、茶褐、棕红、棕黄、深栗色、秋茶褐、油栗褐、豆沙、藕棕、茄灰、鹰背褐、椒褐、赭棕、本白、雪白、漂白、银白、灰白、中灰、莲灰、月灰、银灰、浅蟹灰、包头青、羽灰、烟灰、燕尾灰、玄青、乌色、出炉灰、雀灰、铁灰、墨灰、缸青、褐灰、铁钳、墨灰、紫乌、青灰、檀柳绿、青皂、菜灰、殊墨、缁色、枯灰、并灰、蒲灰、栗壳色、残叶黄、鸽灰、黛螺、黑色等。

绿色系：芽绿、柳芳绿、沙绿、铜绿、枯梗、浅松绿、墨绌、茶绿、春绿、嫩葱绿、橄榄绿、秋绿、苍绿、香色、枯绿、嫩绿、碧色、粉绿、柳绿、军草绿、松绿、绿沉、油绿、竹绿、草绿、菜绿、明绿、秋香、葱绿、柏枝绿、天水碧、广绿、枝绿、湖色、碧湖、深蓝绿、灰蓝绿、深青绿、柳绿、瓜绿、松花绿、灰绿、灰松绿、嫩松绿、深湖绿、竹青、浅水绿、淡绿、冬瓜绿、碧绿、文绿、京绿、水墨、黑蓝绿、莴苣绿、秧绿、松柏绿、松针绿、藻绿、萤石绿、玉髓绿、蟹绿、青翠、苹绿、檀柳绿、葱青、葱倩、墨绿、深油绿、青色、玉色、浅文绿、果绿、鹦哥绿、中绿、翠玉、碧水、碧玉、浅玉绿、艾绿、玉绿、官绿、松石绿、雀绿、水绿、石绿、冬绿、灰青、湖灰、灰湖绿、深灰湖、缥色、青菜绿、萌葱色、深绿石、暗苔绿、深柳绿、深草绿、绿褐、橄榄灰、深绿、沉绿等。

蓝色系：湖绿、碧色、胶月、蓝、青、青绿、靛蓝、白蓝、白群、碧、碧蓝、碧青、蟹青、葱蓝、黛蓝、秘色、小缸青、蓝绿、孔雀蓝、花青、京青、萤石绿、深海蓝、艳蔚蓝、胶青、海青、粉蓝色、蛋青、虾青、深天蓝、靛蓝、潮蓝、影青、靛青、海青、浅中蓝、合青、青扪、燕尾青、灰蓝、水色、瓶砚、空色、蔚蓝、菊蓝色、翠蓝、缥色、月蓝、蒲蓝、藤鼠、蓝倩、蒲青、绀青、黛青、京蓝、中蓝、蓝色、双蓝、青花、品蓝、群青、艳蓝、宝蓝、睢蓝、天蓝、暗蓝、深蓝、石蓝、藏青、藏蓝、真青、月群、熟皂、软蓝、天青、亮蓝、元黛、铁黛、黛黑等。

云锦图案的章法和格局庄重，设计时特别注意"宾主分明，疏密有致，花满地白，锦空匀齐"的效果。一张纹样，不管采用的图案素材如何多，经过艺人们巧妙的艺术处理后，均能达到"宾主分明，繁而不乱"的效果。在变化统一上，艺人们掌握着许多巧妙的处理法则。

在云锦图案的创作上，历代艺人积累了很多宝贵的经验，有这样八句设计口诀：量题定格，侬材取势；行枝趋叶，生动得体；宾主呼应，层次分明；花清地白，锦空匀齐。前四句是云锦图案的设计方法和制作方法，后四句是设计上需要达到的艺术效果。

所谓"量题定格，侬材取势"，是说进行图案设计时，首先应根据要求和条件（如表现的内容，成品的品种和规格，以及织造技术上的种种条件，等等）作为设计思想的基础，从而确定需要采用的图案素材和整个图案的章法和格局，根据各种不同的织物要求，某一素材的应用，有与之相适应的造型变化。"定格"就是构图；"取势"就是造型。

"行枝趋叶，生动得体"，是指某一素材，经过技术性的整理以后，还需加以图案化的变化，使它的形象更简练、更完整、更美观。

"宾主呼应，层次分明"，是指单位纹样在构图处理上应该达到的效果。

"花清地白，锦空匀齐"，是鉴定整个图案设计最后效果的标准。

整个图案的设计，从纹样造型的变化到章法的安排处理，最终达到完整统一、优美和谐的效果。

这八句口诀不仅是云锦图案的设计方法，也可作为一般纺织或印染图案设计的参考，它是无数老艺人在无数次的创作实践中提炼出来的宝贵经验。

其他设计口诀

花大不宜独梗，果大皆用双枝：缠枝莲花、缠枝牡丹、折枝三多等图案，巧妙地通过流畅的枝干，非常自然地衬托着丰满的花果。

枝长用叶遮盖，叶筋不过三五根：处理长枝大叶，比较繁琐的叶子或形态缺少变化的大果实的布局原则。叶从果间出，不露大块，果中有斑纹，不显全身，其实就是图案设计中的变化与统一的原则。

小瓣尖端宜三缺，大瓣尖端四五最，老干缠枝如波纹，花头空处托半叶：设计牡丹纹样的方法和规律。

枝不得对发，花不可并生，叠花如品字，发梢似燕尾：梅枝不可对发，要有高有低；梅花不可并生，要有大有小。

莲梗恰如明月晕，莲藤形似老苍龙：把莲花比喻成明月，莲梗比作月晕，把莲藤比喻成苍龙。用这种比喻的修辞方法生动形象地表述了莲花、莲梗等的绘画方法。

行云绵延似流水，卧云平摆像如意；大云通身连气，小云巧而生灵：通过对自然的细致观察、生活的深刻感受，艺人们总结出对云纹的绘画口诀。在古代，光画云就有四合云、如意云、和合云、七巧云、蚕茧云、行云、卧云、大勾云、小勾云等。

创作方法上，有一句话叫"写实与形，简便得体"。"写实与形"的意思就是：图案的素材是写生于自然的东西，但写生作品不能符合图案装饰的要求，必须要经过艺术的加工处理，使它模样化、图案化。"简便"就是艺术加工，"得体"是检验艺术加工后的要求。"简便得体"就是要求自然形态的东西在进行艺术加工时，必须保持和夸张出原有形象的特征部分，去掉其可有可无的繁琐部分，使加工后的艺术造型比原来的自然形象更精练，更鲜明，更具有装饰美。民间艺术家们不但有着卓越而高妙的艺术才华，同时也积累了很多精湛而宝贵的艺术经验。

古人受用水工艺的限制，通过色与色之间的搭配，用极少的颜色达到五彩缤纷、灿烂悦目的效果。在色彩方面，中国人向来喜好温暖、明快、鲜艳而强烈的积极色，不喜欢弱色和多次的间色。因此，青、红、黄、绿、紫、白、黑等色，成为装饰上的主要色彩。云锦的色彩也继承了这个传统，并加以变化应用，而显得更加丰富多彩。

在配色上，较强烈的色彩是比较难以处理的，但老艺人发挥了他们的智慧，虽是采用了强烈的色彩，但由于应用了对比的调和，不但不觉得强烈刺激，反而感到鲜艳、愉快和庄重。妆花的配色之所以如此优美，还由于它应用了"色晕"和扁金纹边、大白相间的方法。"晕"就是在图案的某些主要部分，如主花、较大的宾花和大藤大叶等，用深浅不同的色调几重织出，这样就使得原来对比强烈的色彩减少了刺激性，再加以金和白两色在其间起了调和的作用，因而获得了既不刺激又不失其鲜艳的效果，大大丰富了色彩的层次，增加了色彩的韵律感和节奏感，使整个色彩明快悦目。这种巧妙的配色方法，在我国装饰配色上，可以说是一大特色。

关于云锦的配色，历代织工们积累了丰富的经验，成熟地掌握了配色的规律，把它们总结成容易记忆的色谱口诀。色谱有"两晕""三晕"之分。

"两晕"：葵黄、绿

　　　　玉白、蓝

　　　　深红、浅红

　　　　羽灰、蓝

　　　　古铜、紫

　　　　……

"三晕"：水红、银红配大红

　　　　葵黄、广绿配石青

　　　　藕荷、古铜配紫酱

　　　　玉白、古铜配宝蓝

　　　　秋香、古铜配鼻烟

　　　　银灰、瓦灰配鸽灰

　　　　深、浅古铜配藏驼

　　　　枣酱、葡灰配古铜

　　　　……

　　过去，师父传授徒弟，都或多或少会留一手看家本领。由于各留一手，长此以往就所剩无几了。虽然这是一个不完全的口诀，但从装饰配色上来看，也是弥足珍贵的经验。

意匠工艺篇

一、意匠是什么

大多有关云锦的书籍里对意匠的描述不多，但意匠是云锦纹样织成面料中的一个最为重要的环节。设计稿再好，如果意匠表现得不好，那织成的云锦作品就不好。意匠就是对已经设计好的图案用线条和限定好的用色进行转化，使之符合工艺规格与表达的过程。

笔者翻阅了大量的文献，结合丝织品的历史演变过程，认为对"意匠"一词最为贴切的表述应是魏晋时期陆机《文赋》中的"辞程才以效伎，意司契而为匠"，意为"文辞展示了作家的才能，使其为作品的艺术技巧服务"，深度理解其中含义为：立意取舍，应使其契合无间，工巧如匠。也就是说，用意匠完全理解并精准表述纹样的全部细节，之后绘制出的意匠图与最终织成的肌理和纹样契合无间，中间这个转化环节需要结合作品主旨、风格、语境，灵活配置意匠表现手法，这需要匠人倾尽心力洞察纹饰精神，以相得益彰为宜。

意匠在整个丝织面料制作过程中的作用举足轻重。丝织面料上需要表现花纹，无论是暗花纹，还是经锦或纬锦的显花纹，都需要先通过意匠工艺把纹样的构图、线条、色彩等最完整、最详尽的信息用织机操作系统表述出来，之后用于挑花结本。

现在大家常见的十字绣，某些方面和意匠是类似的，都是用经纬交织点把最终需要表现的图案用色点确定下来，通过有规律有美感的点最终形成完整的线、面。不同的是：十字绣因为使用的材料经向和纬向是同规格的棉线或丝线，所以经纬交织的点是正方形，但也因为经纬线均较粗且材质相同，所以整幅作品表现出的颗粒感较强。云锦的工艺里经向通常是蚕丝线，为了增加画面的立体感、光泽感，部分作品还希望有绒感等特殊质感，所以纬向会使用多股丝线（具体根据作品的立体感、光泽感

需求来调整股数和材质属性，一般来说，至少是 16 股以上。经纬之间构成的交织点是长方形，多个长方形小格组成的图被称为意匠图稿。根据纬丝股数的变化，意匠格的规格有 8：8（接近正方形），8：9，8：10，8：11，8：12，8：13，8：14，8：16，8：19，8：22……数据大小与最终确定的材料密度的比值有关，使其最终织成后符合设计效果。

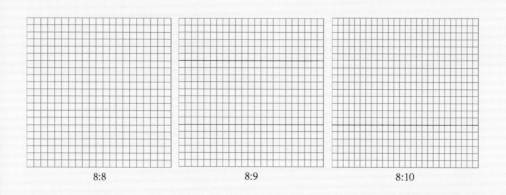

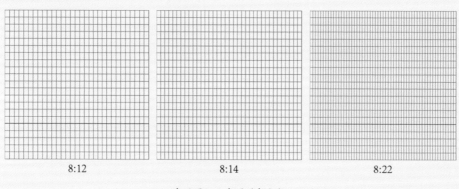

意匠图纸示意图（部分）

二、一件作品了解整个意匠制作过程

上一篇提及的明万历织金寿字龙云肩通袖龙襕妆花缎衬褶袍上最壮观的上衣的柿蒂

龙纹，如果想要用意匠来表现，就需要极其细致地处理每一道海水纹之间的关系、龙形体态曲线和龙鳞的优美布局、云纹转合的细节……具体到每一个经纬交织点。

我们需要先在确定好的意匠规格图纸上用单线把需要经过的位置确定好，布局好纹样分布，以文物中纹样及缺失还原的图稿为内容，放大至意匠规格之下的平面上，之后用铅笔把曲线所覆盖的点涂实，并以经验调整纹样线条和曲度、色彩与层次、主题与配饰纹样等诸多云锦设计要素间彼此的关系。

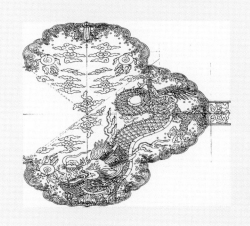

1. 绘制纹样，补充文物上局部缺失的图样，使其线条流畅，纹饰风格一致。

	经线	纬线	
格数：	1800	2544	格
尺寸：	66.18	141.33	厘米
密度：	27.2	18	根/厘米
组数：	1	1	
意匠比：	12	8	
空余格数：	0	0	
大格间隔：	8	8	
基准比例：	1		
网格颜色：	■	重设大小：调整	

确定　取消

2. 根据原文物的采样，了解经线和纬线材质的参数规格，最终确认经纬密度与意匠图纸适用的比值。

3. 在对应的意匠图纸上按图纸比例特点放大纹样线稿，要注意纹样比例。

4. 将单线条用点的方式表达，最终定稿的意匠图稿中每处走线都要兼顾线条的流畅、图案风格、年代韵味等特点。这是极其考验意匠的工艺技法表现力、图案理解和艺术设计的工艺化表达。图案要素之间的关系，主次线条层级的规划，色彩关系配合的布局处理等，都是意匠过程中需综合考虑的，不可单独割裂绘制。

柿蒂纹意匠线条稿

柿蒂纹意匠放大图（龙头部分）

柿蒂纹意匠放大图（火球部分）

柿蒂纹意匠放大图（海水云纹部分）

柿蒂纹意匠放大图（龙尾部分）

5. 填色：根据采样的文物照片，结合翻阅的大量当时代的参考依据，给绘制好的线条稿上色。根据纹样元素内容，确定色彩层次、明暗关系、冷暖对比、色彩布局，统一调和。

6. 梳理色号排序：按织造工艺要求、操作规范、纹样特点、裁片差异、明暗顺序调整色场。

7. 补充暗纹图案：按拼接方式和纹样织造方向等因素排版，处理交界瑕疵，确保完美拼合。如此，一幅完整的意匠稿就完成了。

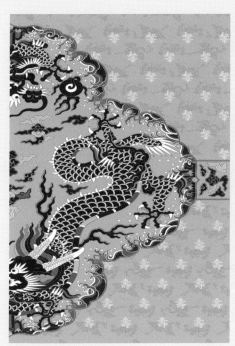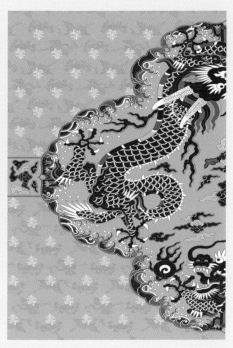

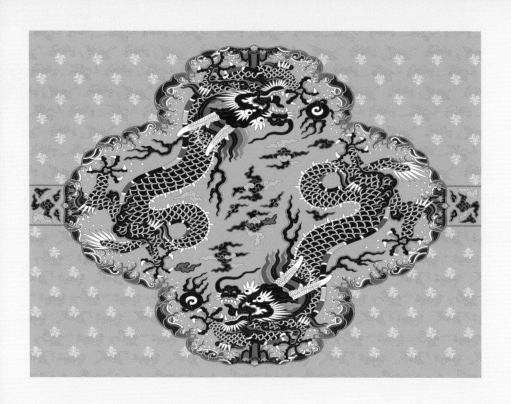

8. 挑花的现代方法：意匠图完成后，须转换成织机可操作的实体花本，也就是纹样程序文件，为提花织物提供翔实的纹样信息。以符合织造需求方向的起点至终点为顺序，依次设置每个色场在挑花装置中样卡的对应关系，以色号为序，读取每个交织点（即意匠格）的具体数据，通过电子意匠图中每一个组织点的点位、颜色差异、色场排序等信息的逻辑关系及差异，依次获取后输出文件。

挑花的古代方法：在立式挑花架上，设计挑花匠人根据设计构想、织造理解、工艺参数与设计曲线之间的对应关系，用特制的挑花钩在每一纬向之每一个颜色的交织点做出精准的判断，根据线条布局、色彩位置及色彩顺序，果断定位相应纹样所在花本的具体位置。

当织物需要过渡色时，怎么办？

织物中，色彩的过渡皆由不同颜色在单位面积中占比的不同来实现。早期的图案大多是用两色或三色装饰画表现，大块面分界明显的色彩过渡用填实的单一色块区域分别设定，依图案布局和色相设计逐一绘制，以符合区块交织点的色彩定位。此法也可结合区域面积的变化构建色彩渐变趋势。当不同色彩多层次以块面依次递增或递减，形成较有规律的变化，如同光晕一般，故称其为晕色工艺手法。下图为晕色的意匠效果。

缠枝莲纹妆花纱
南京云锦研究所复制

大红地织金牡丹四友妆花缎
南京云锦研究所复制

到了清末民初，为王公贵族服务的云锦失去了主要服务对象，同时人们的审美要求更加细腻，色彩渐变风格更精细、更柔和，自然作品用以上工艺表现手法无法满足，于是产生了新的丝织制作技术通过互相渗透的布局方式实现深色至浅色等对比、关系色的变化，即匠人们设定在同一交织点上重复使用两种不同颜色的织造材料，结合设计意图中光线、明暗、冷暖、对比的要求，设计出符合渐变趋势的区域范围，精确到每一个意匠点的色彩设定。由于双色材料在织物表面上形似互相卡合，故称其为对卡工艺手法。多色过渡的原理相同，只是在色彩分布的区域上有不同规划。"普天同庆""新百花料"为对卡的织成效果，"三则牡丹花""花团锦簇"为对卡的意匠效果。

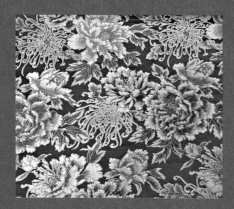

普天同庆　南京云锦研究所复制　　　　新百花料　南京云锦研究所复制

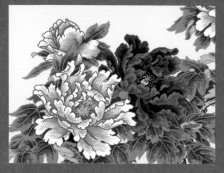

三则牡丹花　南京云锦研究所复制　　　花团锦簇　南京云锦研究所复制

除了对卡以外，小块面装饰风格纹样的二色渐变，可用色点介入的工艺手法来实现。按色彩分布的需求设置单点组合的数量，由多至少，依照色相设计，逐渐减少，直至单点区域过渡到完全的另一个色。

由于这样的小块面组织点最终呈现出自然的分布，形似泥点分散态势，故称泥点（或点子晕）工艺手法。

泥点的织成效果

处理更加复杂的图案，还可以同时应用对卡和泥点。如蒙娜丽莎云锦版。

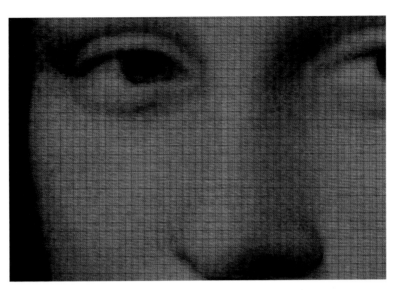

"蒙娜丽莎"云锦版　局部意匠效果

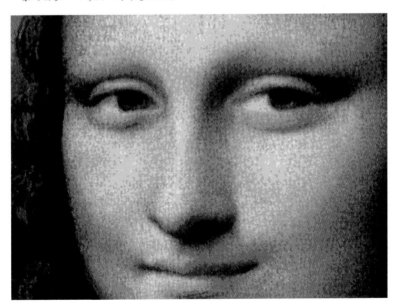

"蒙娜丽莎"云锦版　局部织成效果

挑花结本篇

挑花结本是云锦生产过程中重要的工序。挑花结本所制成的花本是纹样由图纸过渡到织物上的桥梁，是我国古代丝织提花生产上的一项关键工艺和重要环节。明代宋应星所着的《天工开物·乃服》对挑花结本作了概述："凡工匠结花本者，心计最精巧。画师先画何等花色于纸上，结本者以丝线随画量度，算计分寸秒忽而结成之。张悬于花楼之上……穿综带经，随其尺寸度数提起衢脚，梭过之后居然花现。"

一个花本制作好以后，可以反复织造同样的图案并在每一次织造时调整配色，其主要功能是将绘制好的意匠图制作成一个大花楼木织机可以识别、以线绳为载体的"程序包"，然后关联对接在大花楼木织机的后端，与织机的"中枢"大纤相连，由拽花工（提花操作员）按照"程序指令"，一根根地提起每一纬中每一个色的指令装置（耳子线），传递给花楼下面的织造师；此时织面上出现与之相对应的提花开口区域，相当于计算机数据二进制语言中的1和0概念，0为不提起，1为提起。

清代卫杰所着的《蚕桑萃编》也对挑花结本作了扼要叙述："凡花需先挑然后织，非善挑，不能善织。""服用所宜，雅俗共赏，固由织工之巧，实缘画工之奇，而其要则在挑花结本者之传神。"其方法同上述记载是一脉相承的，现代提花技术也源于云锦挑花结本的方法。

在织造业发展阶段，古人是直接把挑花环节和织造环节合二为一的。现今在贵州省苗族等少数民族织锦中，仍然使用着挑花结本的纹样织造方式，在平纹织机上使用挑花的方式进行图案织造。

贵州舟溪地区的织锦尤以精细的挑花结本织造而闻名。这种织锦织造时挑花一纬需要十分钟，织完一卷则需要半年时间。因为没有固定花本，所以图案不能循环往复，纹样上多以几何形为主。这种挑花结本的传承多通过母女转化、长幼相习、口诀传述进行，对织造者设计与动手的综合能力要求更高。

由于现代纺织业的技术提升，目前手工挑花可以用计算机和挑花装置来完成，免去了失误，提高了成品合格率。

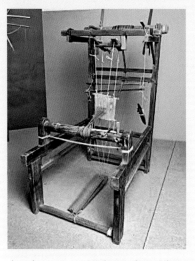
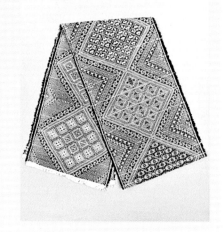

贵州舟溪织机　图片来源：贵州省博物馆

意匠图、花本和织机的关系

花本是按照意匠图来挑结的，意匠图中横向格子代表织物的纬线，纵向格子代表织物的经线。花本就是按照意匠图所画的经、纬线交织点，用丝线和棉线的工具材料，按纹样分布和色场顺序，依次挑制织物花纹的"样板"。通常以丝线作经线（脚子线），以棉线作纬线（耳子线）。经过艺人的工作织成与意匠图一致的花纹。

挑花的工序

传统的挑花都是手工挑花，需要使用的工具是挑花绷架、挑花钩子，其构造主要是在挑花绷架木框前方装一个"滚筒""盖板""箬齿"。滚筒可以旋转，用于卷装意匠图。盖板置于其上方，是为了压住意匠图致其平整，指示挑花部位。箬齿一般用竹篾制成，安装在箬梁上，用于排列嵌箬的脚子线。

挑花钩子也是竹篾制成，要求弹性好。一般长度根据人的手臂伸长长度制作，宽1厘米，一端制成尖头，另一端为钩形，钩身及钩头必须光滑无刺。其作用是挑起经线（脚子线）和引过纬线（耳子线）。为了更加清晰看出每一根挑花钩所对应的颜色，还会在经线一端用有颜色的线对照，我们称之为明纤。一幅作品需要几个颜色就会有几根明纤。

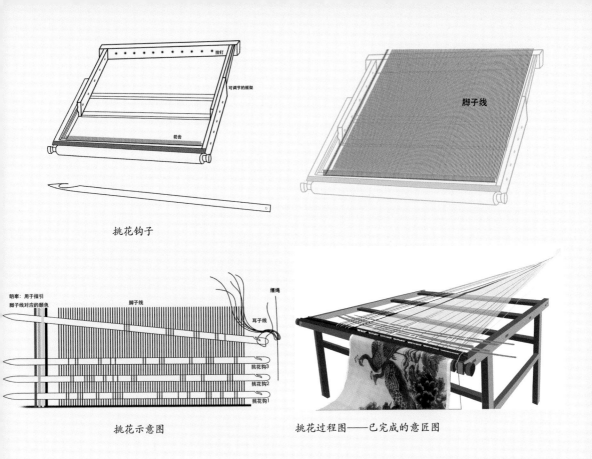

挑花钩子

挑花示意图

挑花过程图——已完成的意匠图

挑花工序在由意匠图到花本的形成过程中起到了决定性作用，花挑得正确与否，直接影响花本的质量，影响纹样在织物上的正确表现。除此之外，单层纹织物正面和背面组织点是相对的互为正反效应的，正面表现为纬花时，则背面即表现为经花。为了便于操作，这个原理也有被应用到挑花环节。

云锦挑花一般都是按意匠图画出的纹部组织来挑，地组织在意匠图上不画出，所以不需要挑花（金宝地和有暗纹的品种除外）。

除了挑花外，倒花、拼花也是挑花中的重要环节。原则上说，任何纹样经过挑花就能制成花本，但由于技术的局限，挑花绷子的宽度限制，有些大型的纹样，需要分成两半挑花后进行拼花制作成完整的花本。当纹样出现循环的时候，聪明的古人就是用倒花和拼花的方法，结合机台装造来实现相同纹样、不同方向的快速复制。

一张图看清挑花的真正原理

倒花 = 复制

由于用挑花方法制作花本比较费时，为了节省工时、提高工作效率，用倒花方法复制就能收到省工取巧的效果。有些对称纹样，只需要挑一个单元，然后用倒花方法，复制出需要的几个单位再进行拼花，形成一个完整的花本。

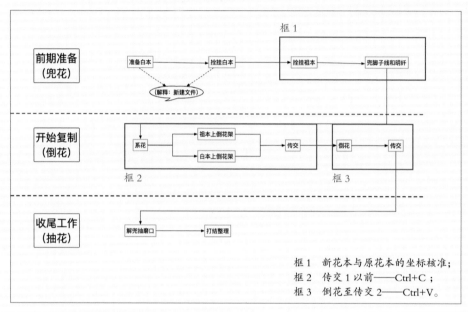

倒花工序的操作流程

拼花 = 粘贴

即把挑花或倒花形成的两个不完全花本合并成一个完整的花本。

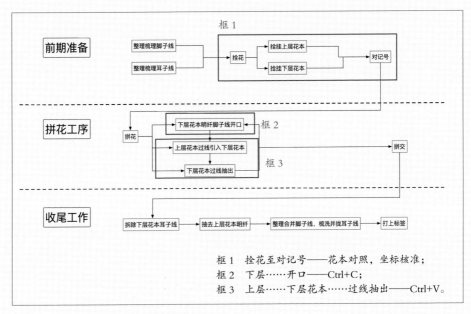

拼花工序的操作流程

通过挑花、倒花、拼花三者有规律的搭配，结合机台上不同的拽花方式，即可以实现对称、四合、镜像等不同的纹样效果。

一本花本的输出，可以有多种组合方式，对于特别复杂的纹样有时需要反复拼花倒花或倒花拼花。挑花结本其实和计算机编程的原理异曲同工，也可以说这是计算机编程的鼻祖。

组织篇

织物组织的是指织物内经纱和纬纱相互交错或彼此浮沉的规律。组织结构是决定丝织品花色品种和外观风格的重要因素，而织物组织的复杂程度又是织造技术水平高低的重要标志。

讲起组织，则离不开基本的组织结构——平纹、斜纹、缎纹。简单来描述三者的区别就是：1. 平纹组织：经纱和纬纱每隔一根，相交一次上下交错构成织物；2. 斜纹组织：经纬交织点连续成斜线的组织，和平纹组织相比，经纬交织点少；3. 缎纹组织：每间隔四根以上的纱线才会发生一次经纱和纬纱的交错，且这些交织点为单独的，互不连续的，均匀分布在一个组织循环内，其特点是织物表面具有较长的浮长线。

序章中提到，云锦是集历代织锦工艺之大成的产物，其组织也是不断丰富发展出来的。在发展过程中吸收了同时期其他织锦的精华，产生出多种组织结构，尤其是以复杂的重纬结构为代表的一系列品种的组合体。除以上三类基本组织及其变化复合组织外，绞纱组织和起绒类组织也常出现在云锦品种中。本书中举例的直裾素纱襌衣的绒圈锦组织，明万历织金寿字龙云肩通袖龙襕妆花缎衬褶袍是七枚缎组织，皆属于云锦织物组织大类。

素纱襌衣绒圈锦 细节图

明·织金寿字龙云肩通袖龙
襕妆花缎衬褶袍 细节图

早在原始社会就有简单的平纹和原始纱罗组织，原始编织纹样有篮纹、
席纹、叶脉纹、发辫纹、方格纹、曲折纹、回纹等类型。

商周时有重大发展，出现了斜纹、平变和斜变组织及绞纱组织。品种有纱、
编、绡、纨、縠、绳、缘、缦等，还有纬重平组织出土，在纬向增加一
个交织点。还有在平纹地上结合四枚、六枚斜纹花或是变化斜纹等。

周代丝织物中有较多的复杂组织，有经二重、纬二重等，在组织设计上
有重大突破，工艺技术上有很高的水平。如战国时的楚锦（用两种以上
的彩色丝线提花的多重战国丝织物）是我国较早出现的提花复杂组织的
代表。

秦汉后织物品种和组织结构上都有很大发展，组织结构趋向完善。我国
最早的花绒就是汉代的起绒锦，如马王堆的绒圈锦。

唐代从经锦组织过渡到纬锦组织，并出现了晕纲锦，还发现最早在平纹
地上织入金片的织金锦。

经锦和纬锦的区别：

中国传统的锦类织法为经锦织法，即纬线只采用单色丝线，而经线使用多种颜色的丝线，在需要显花的时候将所需颜色的经线提到表面，不需要的颜色压在下层。中国传统的经锦通过丝绸之路传到西域后，人们发现西域存在另一种锦织物，这种锦缎在纹样上模仿汉代锦缎的云气动物纹，但织造手法却从经线显花变成了纬线显花，即为"纬锦"。学者猜测，"纬锦"应为西域人对中原"经锦"织法的模仿变形。但是，"纬锦"反向传入中原后，得到了中原匠人的重视与应用：相对于经线显花，纬线显花更简单一点。由于经锦的纬密比较低，生产只能用一把梭子，不易变换色彩，但生产效率较高；相较之下，纬锦织机更为复杂，但可以使用两把以上的梭子，能织成更加精致繁复的花纹，但比较费时。

可以说，秦汉至六朝的经锦织物如蜀锦等，都为经线显花。至唐代中期后出现了纬线显花织法，这是一大进步。

缂丝始于唐代，盛于宋代。缂丝一般认为源于北方游牧民族，最初用毛纤维制作，叫作"缂毛"，传入中原后改用丝。这种织法耗费人工。

唐代以前已有起绒、织金技术，到宋代正式实现变化斜纹向缎纹组织的发展，小梭挖织技术后来又应用在花楼织机上，纬锦类织物又发展成为宋锦、云锦，这些都是织物结构和织造技术的发展。随着绒面显花技术的发展，产生了宋代的维吾尔族绒锦、元代的剪绒、"怯绵里"和绒锦"纳克"；明清时演变而为天鹅绒、漳绒、漳缎和建绒等品种。

受地域和时代的限制，云锦织物的组织已不是简单的妆花纱、妆花缎组织，而是集历史工艺之大成而形成的复杂组织结构，因此把云锦放在以下中国古代丝织品大类中以供大家区分和认识。

中国古代丝织品主要有帛、绢、缣、縠、绸、纱、罗、绮、绫、锦、缎等重要品种。

1. 帛：古代丝织物的通称，也指平纹的生丝织物。丝帛用于书画，如西汉马王堆"T"形帛画。战国时就有生丝织成的"帛"，单根生丝织物为"缯"，双根织物为"缣"，"绢"由更粗的生丝织成。殷周古墓中发现丝帛残迹，可见那个时候的丝织技术就相当发达。

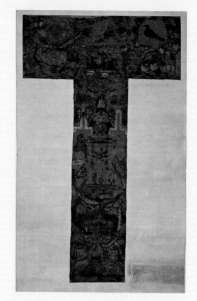

"T"形帛画　湖南博物院藏

帛组织结构

118

2. 绢: 古代对质地紧密轻薄、细腻平挺的平纹类丝织物的通称。平纹类织物最早在新石器时期出现，并一直沿用至今，历代又有纨、缟、纺、绨、绸等变化。

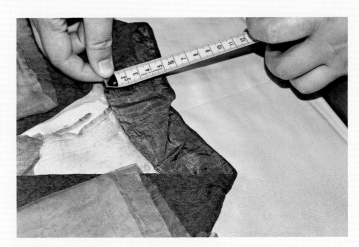

素纱禅衣的领缘内绢　湖南博物院藏

平纹绢组织结构

3. 缣：缣是双经丝或双纬丝织成的并丝织物，因而结构较绢紧密。一种组织是双经丝与单纬丝交织的纬重平，另一种组织是双纬丝与单经丝交织的经重平的纹理组织为平纹。一般用废茧丝、残丝纺成粗丝。甘肃敦煌发现过写有"任城国亢父缣一匹，幅广二尺二寸，长四丈，重廿四两，值钱六百一十八"的汉缣。

缣组织结构（双经）

缣组织结构（双纬）

縑与绢、纨、缟、绨、缦、均为平纹织物，其中纨、缟为薄型或超薄型织物，缣和绨则比较厚实。

4. 縠：以强捻丝织造的薄型织物。织后煮练定形，织物表面起细致均匀、呈细小颗粒状的凹凸皱纹，即后世所称的绉纱。长沙马王堆西汉墓曾出土浅绛色縠。新疆吐鲁番阿斯塔那北区第105号墓出土唐代狩猎纹绿色染缬纱，经纬均经强捻，不同捻向相间排列，织物表面形成条纹和横档，也属縠类织物。福州南宋黄昇墓出土的绉纱，表面皱纹较汉唐时期更加美观。縠的手感弹性好，不会因汗湿而粘附身体，结实舒适。

明·官帽垂翅　上海历史博物馆藏

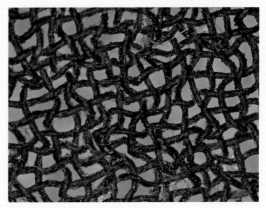

明·官帽显微镜图　上海历史博物馆藏

5. 绸：绸原写作紬，指茧绪加捻成线织出的平纹织物。绸出现于西汉，明清以来成为丝织品的泛称，指采用平纹组织或变化组织，经纬交错紧密的丝织物。其特征为绸面挺括、面料中厚、质地紧密。

绸与绢的区别：绸的制作更为精细，色泽精美艳丽，手感平直光滑。绢纺是把养蚕、制丝、丝织中产生的疵茧、废丝加工成纱线的纺纱工艺。制作也要稍微粗糙一些，但它的成品相对更富有韧性。

6. 纱：最早出现的丝织物品种之一。古代的纱根据其本身组织可分为两种：一种是表面有均匀分布的方孔，经纬密度很小的平纹薄型丝织物，唐以前叫方孔纱，现代也叫假纱。另一种是和罗同属于纱罗组织的二经绞纱，以两根经线为一组起绞而成的密度较小的织物，一般会有素纱（二经绞纱）、暗花纱、妆花纱。

7. 罗：织物中仅纬线相互平行排列，而经线分为两组（绞经和地经）相互扭绞地与纬线交织的织物。纱罗即全部或部分采用绞经组织的织物，经线的相绞是纱罗和普通丝绸织物的最大区别。古代罗织物分为有固定绞组罗和无固定绞组罗两类。

素纱襌衣素纱显微镜图（方孔纱）
湖南博物院藏

方孔纱组织结构

绞纱红（二经绞纱）　　　　　　　　二经绞组织结构

绞纱平纹咖啡（暗花纱）　南京云锦研究所藏　　暗花纱组织结构

绞纱冰梅料绿（妆花纱）　南京云锦研究所藏　　妆花纱细部结构图

二经链式罗结构

（1）无固定绞组罗

无固定绞组罗，又称为链式罗，其特点是绞经与地经之间虽然有严格的比列，却无法分出固定的绞组。链式罗根据是否提花分为素罗和花罗，根据绞组内的经线数分为二经绞罗（二经链式罗）和四经绞罗。

四经绞罗面料　南京云锦研究所复制

四经绞素罗结构

（2）固定绞组罗

与链式罗不同的是：固定绞组罗中的绞经与地经有着明确的对应关系，绞经总是围绕着相同的地经进行扭转，绞经和地经能固定形成一个绞组，所以称为固定绞组罗。根据每组经纱中的经线数不同，可分为二经绞罗（同二经绞纱）和三经绞罗两大类。

黄褐色缠枝牡丹纹罗　中国丝绸博物馆藏

三经绞花罗组织结构（平纹花罗）

菱格小花绮　中国丝绸博物馆藏

绮组织结构

童子戏桃绫　南京云锦研究所藏

绫组织结构

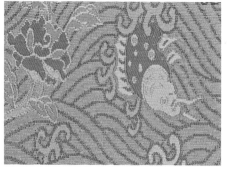

茱萸纹锦（经锦）　南京云锦研究所复制　　　　鲤鱼戏水黄（纬锦）　南京云锦研究所藏

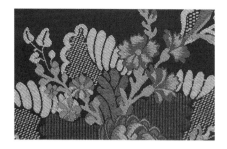

玫瑰心语深绿（七枚缎）
南京云锦研究所藏　　　　　　七枚妆花缎地部组织　　　　　　七枚妆花缎花部组织

缂丝织物细节图　　　　　　　　缂丝组织结构图

8. 绮：平纹地起斜纹花的丝织物。绮的斜纹显花组织有两种：一种是由提花经丝浮线形成斜纹组织；另一种则是在原斜纹组织的两根经斜纹浮线之间隔一根平纹经线，即是在花部组织上形成一根经斜纹组织点和另一根经平纹组织点的排列分布，也可以说是斜纹和平纹的混合组织。

故宫博物院所藏的商代玉戈上的雷纹绮印痕，河南安阳殷墟妇好墓和河北藁城商代遗址出土的粘在青铜器上的斜纹绮，是现存世界上最古老的织花丝织标本。

9. 绫：斜纹地起斜纹花的丝织物，是在绮基础上发展起来的。初期的绫常和绮混称，从织物组织来看，两者有相似之处，又并非完全一样。一般分为素绫和提花绫组织。

10. 锦：联合组织或复杂组织织造的重经或重纬的多彩提花丝织物，一般是多套经线或纬线，称为"重组织"。使用彩色经线来表现花纹的称为"经锦"，使用彩色纬线来表现花纹的称为"纬锦"。南京云锦则属于纬锦的范畴。

11. 缎：地纹全部或大部采用缎纹组织的丝织物。缎纹组织是在斜纹组织的基础上发展起来的，它的组织特点是相邻两根经纱或纬纱上的单独组织点均匀分布，且不相连续。因单独组织点常被相邻经纱或纬纱的浮长线所遮盖，所以织物表面平滑匀整，富有光泽，花纹具有较强的立体感，最适宜织造复杂颜色的纹样。妆花缎是云锦妆花织物的代表品种，有七枚妆花缎、八枚妆花缎、特接经配置妆花缎等，传承至今的云锦妆花缎织造工艺主要以七枚妆花缎为主。

12. 缂丝：采用通经回纬的方法织成的平纹织物，在古代最初叫织成，后来因其表面花纹和地纹的连接处有明显像刀刻一般的断痕，自宋代起又叫刻丝、克丝。它实际上是一种以蚕丝为经线，各色熟丝为纬线，用结织技术织作的一种高级显花织物。

由此可见，云锦组织结构也是集历代织锦工艺组织演变而来的复杂组织结构，可以由单经或重经构成，但纬向必定含有地纬和纹纬两组纬线（与缂丝的主要区别），并符合纹纬插合地纬的传统提花概念，其中地组织较为简单，花组织较为复杂，花地组织配合完美。妆花品种作为云锦中最具代表性的品种，利用挖花盘织的技法，花部在通纬织造的地部基础之上，根据纹样局部织入纹纬，以纬线显花，使得织物的色彩更加丰富，配色更加灵活。

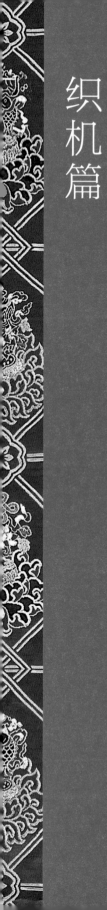

织机篇

当所有的前期工序都准备好后，下一步就是织成。"织成"在现代汉语中是一个动词，代表的是织造；在古代是名词，代表的是面料。

目前我们所运用织成云锦面料的，使用的是长 5.6 米、宽 1.4 米、高 4 米，由 1924 个零件组成的大花楼木织机，由上下两人配合操作生产，它能够满足织造大幅面图案、色彩多变、组织变化丰富的各种提花类织物的要求。横向提花宽度可以达到全幅，甚至是拼幅、巨幅；纵向纹样长度则可以不受单一花本限制地无限延伸扩展。由于它可发挥空间的广阔，从而促使许多复杂的、色彩繁杂的提花织物得到不断发展，并通过"挖花妆彩"工艺，使织物更加艳丽炫目。由于它可以更换花本的特性，使得织造工程量庞大、花纹变换程度要求极高的帝王袍服织造也成为可能。

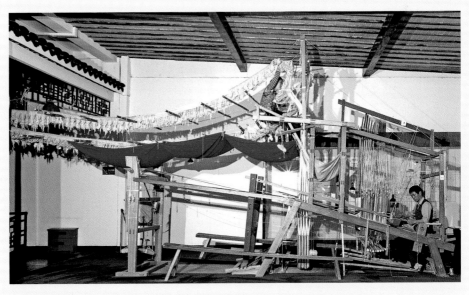

云锦大花楼木织机

一、各朝代织机的演变及特点

其实在新石器时期已有中国古代织机部件的出现，完整的纺织机约形成于商周至战国时期。随着社会的经济、生产技术的不断发展，中国古代纺织机械也应时代的变化而变化，从简单便携的原始腰机到复杂多样的云锦织机，一台织机将古人千年的智慧融入其中。织机的发展变化深刻体现了"科技就是生产力"这一发展观念，同时也体现出技术与艺术在纺织品艺术发展中的并重地位。

所以，对于大花楼木织机的形成历史，同样也要在发展的悠悠历史长河中探讨，才见其深意。

有记载或有考古发现的古代织机——

原始腰机

在余姚河姆渡遗址、河南磁山裴李岗遗址、浙江杭州良渚文化遗址等新石器文化遗存中，都出土过不同程度的原始机具部件，这些部件被认定为"原始腰机"。

由于原始腰机没有机架和机台，织工需脚蹬绕经纱棍，卷经轴固定在腹前，靠腰部力量控制经线张力，也称"腰机"或"踞织机"。原始腰机使用多综提花或挑花技术形成提花。

鲁机

专家根据《列女传·鲁季敬姜传》的记载，复原出一台春秋至战国时期使用的织机，称为"鲁机"。

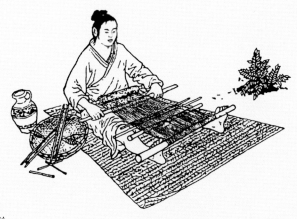

腰机织造示意图（选自
《中国传统工艺全集·丝
绸染织》）

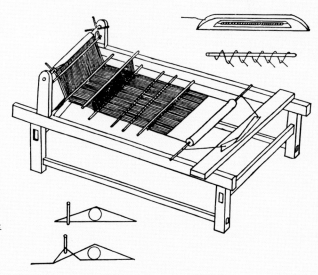

鲁机结构复原图（选自
《中国传统工艺全集·丝
绸染织》）

鲁机较原始腰机增加了机架、定幅箱、经轴，出现了杆、轴、综、机架、蹑这些织
机重要组成部分，标志着中国古代手工纺织机器的初步形成。

脚踏斜织机

从汉代的画像石中可以看出，两汉时期，脚踏斜织机已经得到大范围的推广。

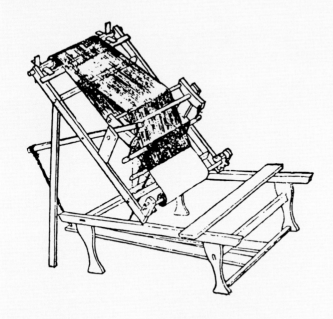

汉代中轴式踏板斜织机复原图（选自《中国传统工艺全集·丝绸染织》）

多综多蹑提花机

多综多蹑提花机，根据出土实物推测，大约是在战国至秦汉年间逐渐形成。

多综多蹑提花机的脚踏杆和综片是一对一操作的，对于花纹尺寸更大、花回循环数较大的纹样，就需要用大量的脚踏杆来控制大量的综片，例如东汉"五十综者五十蹑六十综者六十蹑"的绫机。

2012年7月至2013年8月，考古队在成都金牛老官山地区的西汉古墓中发掘出完整的西汉织机模型。"连杆型·勾多综提花木织机"，高约50厘米，长约70厘米，宽约20厘米，提供了汉代多综织机的实物证据。

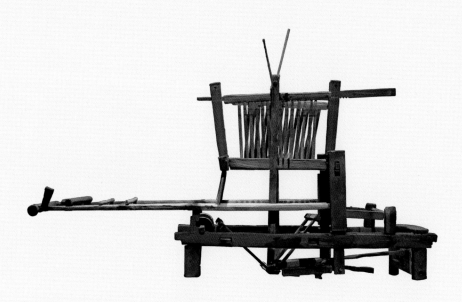

连杆型·勾多综提花木织机　成都市博物馆藏

三国时期，陕西扶风（今兴平）人马钧对多综多蹑提花机进行了革新，可以更加便捷地织造纬循环数更多的花纹，多综多蹑提花机由此成为自东汉至唐代的主要提花织机。

三国马钧改革绫机组合提综法复原示意图
（选自张春辉、游战洪、吴宗泽、刘元亮编
著《中国机械工程发明史》第二编）

多综多蹑提花机的机型现在四川成都附近的双流区中兴公社（原华阳县旧址）仍有使用，仅需一人操作，占地面积小，造价较低。由于此织机的脚踏板上布满了竹钉，像河面上排布的过河石墩"丁桥"，故又被称为"丁桥织机"。

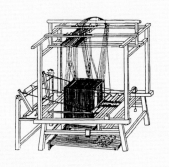

丁桥织机示意图（选自张春辉、游战洪、吴宗泽、刘元亮编著《中国机械工程发明史》第二编）

花本提花机

花本提花机根据结花本的材料的不同，可分为"竹编花本式提花机"和"线质花本式提花机"两种。

"竹编花本式提花机"约出现在汉代，由挑花工艺发展而来。由于它的提花机构是一只悬挂在织机上的大竹笼，也被称为"竹笼机""猪笼机"。现代壮锦织机仍使用这一织机。

挑花工艺的挑花杆通常为竹质，竹编花本沿用了这一材质，一只竹笼约有100根左右的提花竹棍。

"线质花本式提花机"产生年代尚不确切，根据出土的丝织品、织机零部件以及相关文献记载推测，约产生于战国至秦汉之际。它的出现解决了无法制造大型复杂纹样的问题。其中，花楼束综提花机是一种带花楼装置、用线综提经、织造复杂花纹的以线质花本为特征的大型提花机。花楼束综提花机将底座加长、加宽、加固，并

在底座中间顶部安装一个坚固的木架，即"花楼"。织造时由2名织工配合操作。需要特别指出的是：这种束综提花机就是早期的花楼提花机，即云锦织机的雏形。

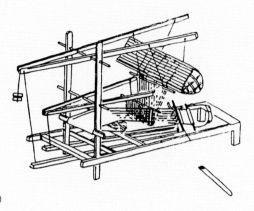

竹笼机（选自 赵丰《中国丝绸艺术史》）

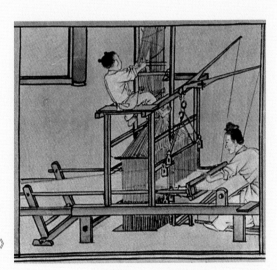

花楼装置图（南宋吴皇后题注本《蚕织图》中的提花机） 黑龙江省博物馆藏

缂丝机

缂毛、缂丝在唐宋盛行，当时的缂丝机结构较为简单，在平纹或斜纹织组中使用通经回纬的工艺进行织造。缂丝的织机构造简单，但"缂"的工艺却可以在提花织物中进行通经断纬、挖花盘织，进而搭配其他花本织机、罗织机类的织机形成妆花缎和妆花纱，为云锦织物中妆花类工艺的盛行提供了技术基础。

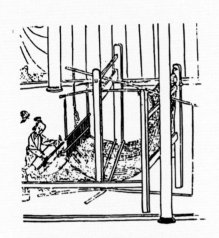
明代邝璠《便民图纂》中的单动式双蹑双综织机

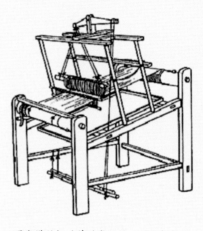
明代缂丝机（单动式双综双蹑织机）

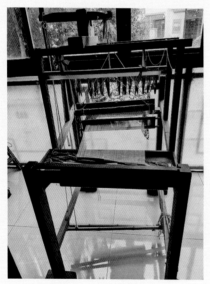
现代缂丝机

罗子机

罗子机是织造纱罗织物的织机，拥有独特的对偶式综框和提综结构，目前仅在元代《梓人遗制》残卷中记录有罗子机的线稿和文字。纱罗织物在史前萌芽，汉代成熟，隋唐丰富，宋代鼎盛，至明清时期其绞经结构已出现在云锦织物中。罗子机中的对偶式绞综框架、斫刀和纹杆也都出现在云锦织机中，为云锦织物丰富的形式更添一份光彩。

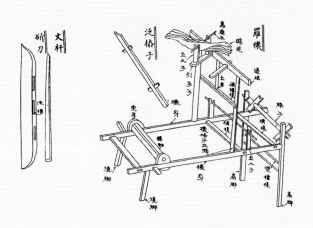

元代薛景石《梓人遗制》中
的"罗子机"

绞纱范子的框架
（选自蔡欣《梓人遗制》所载"罗子机"结构再研究）

元代"花楼束综提花机"

唐代时东西方丝织品交流频繁，纬锦的传入解决了经线起花回小、用色单调的问题。纬锦织机操作更简便、挽花工人数少、生产成本经济的特点，在盛唐以后完全取代了经锦。

至元代，云锦织机使用花楼束综提花机，是结合了纬线起花技术的纬锦织机。薛景石在《梓人遗制》中将其称为"华机子"，王祯在《农书》中还绘有花楼束综提花机。

元代统治阶级尤其喜爱使用金丝织物，崇尚使用金锦，这些都影响着当时南京的东、西织染局（《至大·金陵新志》记载）的产品与织造。南京云锦区别于其他地区锦缎的一个重要特点就是大量使用金（捻金、缕金等），并擅用金装饰提花织物花纹。"云锦"从这一时期才真正登上历史主流舞台并兴盛起来。

明清时期"花楼束综提花机"

直至明清时期，多综多蹑花楼束综提花机一直是丝绸提花的主要机型。

明代宋应星在《天工开物》中对花楼束综提花机图有具体描述：

从描绘中看，明代的花楼束综提花机有三处改进。一是 "隆起花楼中托衢盘，下垂衢脚，水磨竹棍为之，计一千八百根"也就是说花楼式束综装置设有花楼、衢盘和衢脚，这样更便于束综提经开口。二是在织工前的机座顶上设 "红木"以利于织地纹和缎纹与提花相结合，使花纹多姿多彩。三是 "其机式两接，前一接平安，自花楼向身一接斜倚低下尺许，则叠助力雄。若织包头细软，则另为均平不，斜之机，坐处斗二脚。以其丝微细，防遏叠助之力也"。这种机架设计更为合理，可使经面保持一定的张力，同时便于利用叠助木的重力惯性打纬。

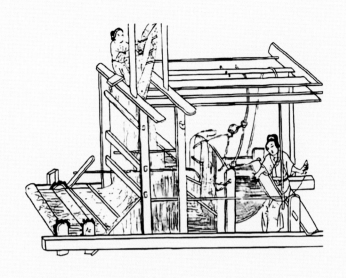

元代王祯《农书》中花楼束综提花机（选自《中国传统工艺全集·丝绸染织》）

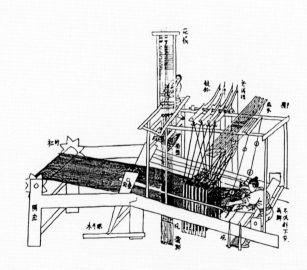

明代宋应星《天工开物》中的花楼束综提花机（选自《中国传统工艺全集·丝绸染织》）

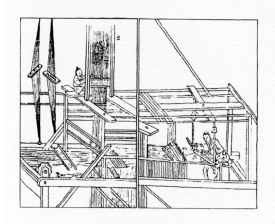

清代攀花机（选自张春辉、游战洪、吴宗泽、刘元亮编著《中国机械工程发明史》第二编）

明代的云锦，最突出的成就是"妆花"织物，改进后的花楼束综提花机也满足了妆花"通经断纬、挖花盘织"的工艺特点，"妆花"与"本色花"（单色暗花缎）、"织金"构成南京云锦最具特色、代表了云锦最高织造水平的主要品种，织物愈加复杂精美，此时南京云锦的技术与艺术水平进入成熟期。

清代花楼束综提花机又称"攀花机"，其结构与明代的基本相似。

清代南京云锦在继承明代云锦成就的基础上，更加成熟，特别是在织金工艺上更加精进。金线制作技术的完善使得金线的质量大幅度提高，织金锦缎比起前朝更加细腻、精美，甚至出现技术难度极大，需要至少五人费时数年才能完成的织金妆花的宽幅织物。

现代云锦织机：花楼机

云锦织机俗称花楼机，机架主要为木质结构，部分零件用竹制材料制作，少量结构为铁质。

花楼机分为小花楼机和大花楼机。

两种花楼机在拽花位置、牵线结构、装造方式、操作方式以及可适应生产的云锦品种等方面均有很大不同。小花楼机适合织造纹样单位比较小的提花织物，例如云锦库锦中的小花库锦类；大花楼机纤线繁多，适合织造大型的提花织物。

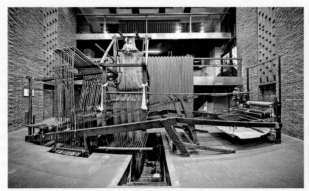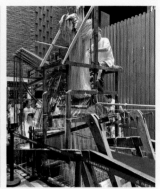

清代小花楼木织机（成都蜀江锦院供图）

大花楼机是古代南京丝织工匠们的伟大发明，堪称世界手工纺织史中机型最庞大、结构最精妙的纺织机器之一。特别是它的环形花本装置，起到了现代机械、电子提花龙头的纹针升降机构以及和纹版程序控制系统相结合的作用，是我国古代提花机发展的一个高峰，能够满足织造大幅面图案、色彩多变、组织变化丰富的各种提花类织物的要求。在明代，妆花织物便已经大量生产。北京定陵出土的明代妆花提花织物，可以看到大幅面的、色彩丰富的、彻幅图案的妆花织物。可见，大花楼织机在明代已经出现，明清时期最为精美的云锦织物也大多出自这种大花楼织机。

现存少数民族手工织机

目前少数民族地区仍使用着一些传统织机，对我们去探索古代纺织行业的发展脉络和蕴藏其中的智慧有着重要的作用。

1. 腰机；

2. 斜织机；

3. 对偶式多综多蹑织机；

4. 竹笼织机。

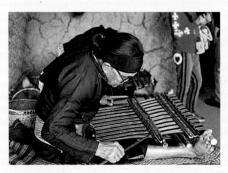

黎族腰机

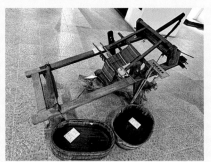

苗族斜织机　贵州省博物馆藏

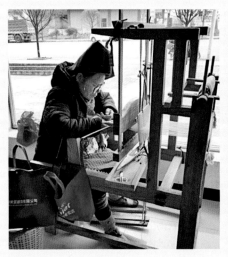

苗族对偶式多综多蹑织机（摄于贵州丹寨）

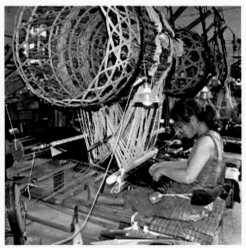

壮族竹笼织机（选自韦伟斌主编《宾阳县非物质文化遗产名录》）

二、大花楼木织机的织造流程

不同时期的织机各有特点。腰机的极简部件、对偶式提综结构和挑花工艺的使用，以简化部件、精工细做的生产为目的。斜织机倾斜角度的经面有利于张力均匀、解放织工的双手与腰部。多综多蹑提花机、竹笼花本机和花楼提花机则使更大花回和更华丽复杂的织物效果成为可能。

作为集大成者的云锦织机，织机的结构部件必然蕴含着有利于实际织造生产的智慧。

云锦的基本织造过程：拽花→引纬盘织→打纬→送经和取卷→成品检验整理。

挑花结本

云锦挑花结本有三个工艺，称为挑花、倒花、拼花（详见挑花篇）。

当遇到对称、连续的纹样时，可以只挑其中一个基本单位的纹样，再用倒花工艺复制出其他部分的同样纹样，节省织造的操作时间。倒花工艺还可以用于单纯复制花本，以替换老旧的不再能够使用的花本或供多台织机同时生产之用。

合作分工，各司其职

云锦，是由上下两人在大花楼木质提花织机上配合织造生产出来的。将挑好的花本安置到前期完成造机的木机大花楼织机上，便可以进入云锦的织造环节。大花楼木机织造云锦时，由拽花工与织手协作进行五个方面的织造动作（拽花、引纬盘织、送经和取卷、成品检验整理）。协作需要配合默契，通常由夫妻两人共同完成。

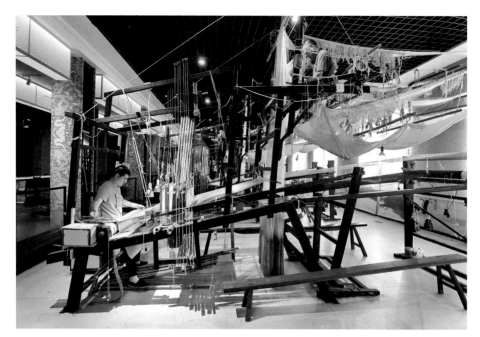

云锦织造

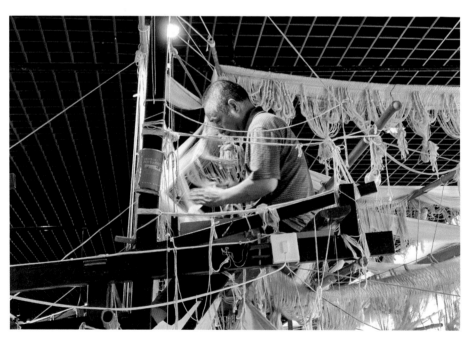

拽花

花楼拽花

拽花，亦称提花、挽花、攀花、拉花等，拽花工是坐在花楼机上方进行手工操作的。拽花操作是在与花楼纤线相兜连的花本上进行。操作时，按照花本耳子线编排的次序，逐一提起一根耳子线使相应的花本脚子线分离出来，随后与之相兜连的对应经线提升起来，形成梭口。将所拽出的耳子线从上磨口中抽离，掏送入同一梭口的下磨口，这样已经拽过的花就越过兜连处转移到下磨口，随即就可以开始下一根耳子线的拽花操作。

在拽花操作过程中，花本围绕着花架上下翻动，一个循环便可织出一个单位花纹，而整个花本结构是不会受到任何影响的继续进入下一个循环中。如果是匹料或大量生产的块料，花本循环次数多，便可以将花本的头尾脚子线一一连接，形成一个环形的花本，以便连续不断地进行拽花操作。

此法唯一缺点是，一旦换花，需要剪短脚子线，造成花本的接头增多并老损，影响操作效果与使用寿命。如果是织成设计的龙袍，需要多个花本连接上机才能织出大型的完整图案。

织机花本引纬的灵活变化与妆花工艺——引纬盘织

云锦木机要完成织造工作，需要织工手足并用并与拽花工配合操作完成。织工坐在楼花机的下方，脚踏脚竹进行开口作业，手部则完成投梭、铲纹刀、过管、打纬等工作。

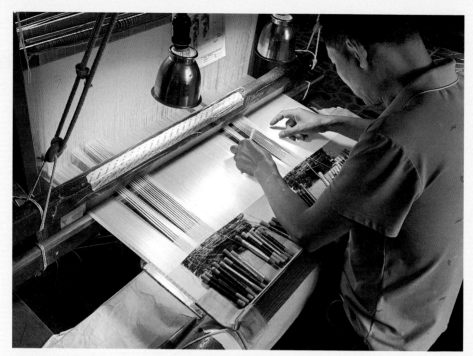

引纬盘织

引纬动作有三种方式：一是手织梭引纬；二是纹刀引纬，用于引入片金；三是挖花盘织，即"通经断纬"的引纬织法。

挖花盘织是云锦妆花品种织造工艺的一种独特方法，可以根据需要在纬向同一梭内配织多种颜色的纬线，七、八种至十几种甚至几十种颜色。除彩绒之外，还可以织金、银、孔雀羽等珍贵材料。整匹的妆花品种织物，可以做到同一匹幅面上的几十朵花织成之后颜色完全不同，也就是常说的"逐花异色"。这种织造方法不仅增强了艺术观赏性，且减少了织物的整体厚度，可节省相当数量的原材料。

倾斜的经面角度

倾斜的经面有利于缓解经线张力，利于开口的形成和筘的操作，结合间歇性的送经与卷取使织造运作流畅，倾斜的经面角度将直接影响丝线的张力，部分织造的面料对原材料要求很高，例如，在织造素纱禅衣的素纱时，如果经面角度过小，则在织造时容易造成极细的经线断裂。

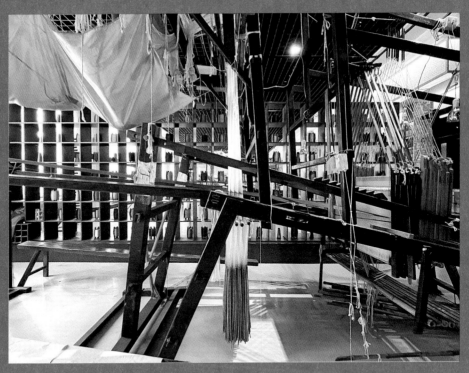

大花楼木织机经面倾斜角

在我国古代，诗词绘画的比拟已经延伸到使用织机的形象、声音，从而不断加深纺织生产的文化属性。而这些文化寓意、美学形象又反哺到织机的造型、命名的智慧之中。

汉代诗词中对织机零件的称谓和织机操作形态已有象征意义，"胜复回转刳克乾形。大匡淡泊拟则川平。光为日月盖取昭明。三轴列布上法台星。两骥齐首俨若将征。方圆绮错极妙穷奇。虫禽品兽物有其宜。兔耳趾伏若安若危。猛犬相守窜身匿蹄。高楼双峙下临清池。游鱼衔饵漫漓其破。鹿卢并起纤缴俱垂。宛若星图屈伸推移。一往一来匪劳匪疲。"赋中所言"三轴""两骥""兔耳""猛犬"指机架上的经轴滕、卷布轴模、中轴豁丝木、马头提压综就、兔耳承架卷轴、叠助木推拓打纬，均为汉代织机上的零部件。

在现存少数民族地区织机中，同样有将动物形象与织机部件相结合的情况。例如苗族织机上鸦儿木的鸟雀造型特征鲜明，包含着祖先信仰的神话传说。苗族社群中根深蒂固的祖先信仰和对纺织的重视，也使这种造型表达传承至今。

云锦织机部件的命名结合了其实际使用中的作用，和纺织从业者寄予织机带来美好织物和丰富物质生活的期望。

大花楼机基本是木质结构，采用榫卯、木楔连接，大致可以分为机身、花楼、开口机构、打纬机构、送经卷取机构五大部分。传统的手工花楼木织机结构有个口诀，简称为"三板、六木、九子、十八竹、十二生肖"。各部件数目众多，云锦艺人们世代口口相传，不能尽证于古籍文献——这样的传承方式一定程度上有利于匠人们记忆和使用。以前的匠人未必识字，形象而有特点的名称更有

利于记忆。当时的匠人不了解现代机械工程理论，却通过通俗易懂而形象的称谓与简要明了的口诀，将云锦织机的造机保留至今。

清晚期江宁人陈作霖《凤麓小志》中收录了当时南京"织缎之机名目百余"，与现今所知名目十分接近。

其中，有以动物象征命名的零件，如鼠尾、牛眼、虎口、龙骨、马齿、羊角、狗脑、猪脚等。"牛眼"是穿吊框绳的洞眼，造型像牛的眼睛；"猪脚"则是"竹"的谐音，竹质的条状物垂在大纤的下方，也叫"猪脚线"；"羊角"是使经轴定位的八角齿轮，这一八角星纹状的齿轮在织机中就像一头倔强的老山羊，承担了牢牢固定住经轴不使经面移位的职责……

而以人的形象命名的零件，如立人钉、立人轴、立人销、立人盘、立人桩等，也被总称为"立人"，是撞杆支架及摆动装置的总称。由筘框、踏马竹、高压板、撞杆、立人等组成的打纬机构，在云锦织造过程中，纬俗称"碰框"。"立人"装置就像在一下下碰框中不断原地运动的人，而寸寸织造出的云锦便是向前方延伸的绚烂大道。

还有许多意向性命名的零件，如"城墙垛"，是为了将一片片提升范子的杠杆隔开，形似墙垛；"冲天柱"是织机中最高、用于挂纤线的上部花楼柱；"冲天盖"是冲天柱顶部的横档；"干出力"是指与提范子的杠杆对称的架梁，但却不起太大作用，所以称为"干出力"……

诸如此类，看似杂乱的上百个零件名称，每一个织机零件都蕴含着先人诙谐的趣味与和谐的智慧。

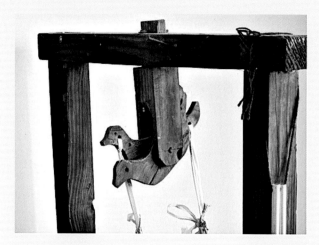

鸦儿木（摄于贵州丹寨兴仁）

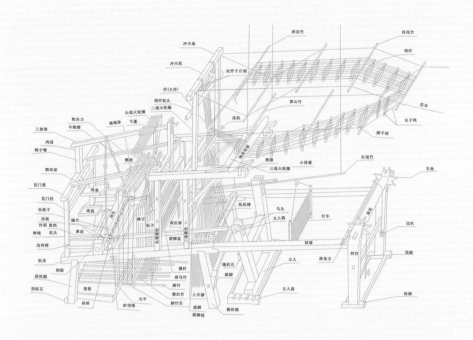

织机部件图（选自南京云锦研究所）

三板：夹占板、木师板、护梭板。

六木：衢盘木、踏脚木、进口木、过头木、括的木、叠助木。

九子：罗头子（把吊首接接处）、浆脑子（连接脚子线）、耳朵子（横线的头挽结处）、花猛子（装花轴滚）、窗肖子、窗环子、窗撇子、梭子、结镊子。

十八竹：脚竹、横檐竹（拉泛头的竹）、经占竹（缚在占下）、满肚竹（吊经占竹，连接脚竹）、竖檐竹（鹦哥下面的连接竹）、八字竹（连接泛头的竹）、压糙竹（泛头后压经用）、龙杆竹（花楼上套耳朵子用）、衢盘竹（隔开衢线用）、衢脚架竹（衢脚架子用）、弓棚竹（占上面代替弹簧用）、梭芯竹（梭子中插纤管用）、穿心竹（扎轴用，嵌在轴槽内）、火旺竹（挂灯移灯用）、枕头竹（坐板下面用）、鹦哥竹（老鸦翅）、猪脚竹（衢脚）、马板竹（花楼上架花用）。

十二生肖：鸡石（在机腿前）、狗脑（挂卷取轴）、湖抖头（机沿竹起降处）、老鼠梁（放弓棚）、猪脚（衢脚）、龙杆竹（分隔打线综）、羊角（管轴）、蛇肚绳（蛇肚绳板）、薄牛脚（排窗框两首）、虎肚竹（火旺竹）、塔兔（经轴下一块木头放平）、马板子（架花牵线用）。

——选自《中国传统工艺全集·丝绸织染》

服饰篇

"罗衣何飘摇，清裾随风还"，是风举衣袂的翩姿；"绣罗衣裳照暮春，蹙金孔雀银麒麟"，是繁复璀璨的文章；"扬眉转袖若雪飞，倾城独立世所稀"，是衣随人舞的翩跹。自古以来，我国留下了诸多咏叹衣物的美妙诗词。云锦和丝织面料，除了实用价值、观赏价值，更是一个国家民族文化的重要载体。

包括《清史稿》在内的 25 部正史中，有 10 部史书专设了《舆服制》。伴随各民族间的相互融合，我国服饰的样式和穿着习俗不断演变。历代服饰之间有明显差别，同一朝代的不同时期亦有显著变化，不同风格的服饰见证了时代与服饰制度的变迁。

一、各朝代服饰的演变及特点

先秦服装

1. 原始社会时期

先秦时期留存下来的文字与实物材料很少，这一时期的服装只能借助神话传说、出土器物等探知一二。

从猿到人的进化过程中经历了一个披叶着草的阶段。不过，"草裙""桂冠"与动物衔枝顶叶并无实质区别，人类真正意义上的制衣是在旧石器时期。27000 年前的北京山顶洞人已经开始用骨针缝制兽皮，这是衣服缝制的开端，人类由此进入兽皮装时代。而从新石器时期遗址中发现的麻布印痕、葛布残片以及骨、石、陶纺轮与纺锤等工具，则说明至迟在 6000 年前我国已进入织物装时期。受生产力水平的限制，这时的服装基本只有贯口衫，做工简易：将一整片衣料对等相折，中间挖一圆洞或切一竖口，穿时将头从中伸出，以带系束。早期面料也很单一，主要是葛、麻等植物的纤维。

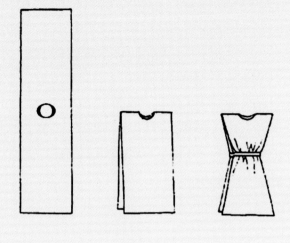

贯口衫裁制示意图
（选自华梅著《中国服饰史》）

2. 夏商周时期

这一阶段已经正式步入文明史的范畴，形成了相对完整的社会体系、等级制度和舆服制度。

周朝皇帝的冕服形制多为玄衣缥裳，即上为黑色，下为绛色。蔽膝原是遮盖腹部至大腿的服饰，后成为冕服的一部分，被称为"韍"。天子用纯朱色，诸侯用黄朱，大夫用赤色。《诗经·斯干》"朱韍斯皇，室家君王"，是形容天子韍色的典雅辉煌。

3. 春秋战国时期

春秋战国时期的代表性服装是深衣，男女贵贱皆穿，其形制可归纳为"续衽钩边"，不开衩，衣襟加长后绕至背后，以丝带系扎。上半修身，下裳宽广，长至足踝或及地。《礼记·深衣》："短毋见肤，长毋被土。续衽钩边，要缝半下。袼之高下可以运肘，袂之长短反证之及肘。故可以为文，可以为武，可以摈相，可以治军旅，完且弗费。"腰间原本束着丝带，后受游牧民族影响以革带配带钩，类似现代男性所配皮带。

长沙楚墓帛画（局部）

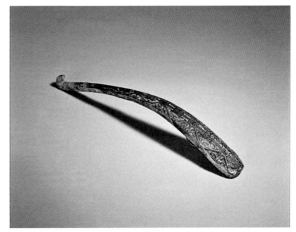

错金嵌松石带钩　故宫博物院藏

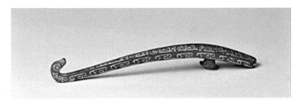

错金几何纹带钩　故宫博物院藏

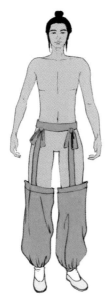

先秦时期的胫衣

胡服形制短衣、长裤、革靴，裹腿袖窄，便于活动。赵武灵王观胡人服饰而思变革，"将胡服骑射以教百姓"，极大地提高了军队战斗力。后来，胡服又由军服延及民服。

值得注意的是：裆裤的雏形在这时已产生。《拾遗记》载倡导合纵连横的张仪、苏秦在求学时会将见闻即时以墨写于股（大腿）、掌，夜间归家再抄至竹简上。苏、张的做法其实正因那时"惟股（大腿）无衣，故不书臂而书于股"。《说文》所谓"胫衣"，指无裆之裤，是将两条分开的直筒捆缚于腿上。

汉承秦制并细化、分流，建立起更为严密的等级制度。皇帝朝服以黄为正色在汉代成为定制，不过还未禁止民众穿着黄色。汉代丝织技术飞跃，工艺水平大幅提高，丝绸产质量大增。贾谊《治安策》载："今民卖僮者，为之绣衣丝履偏诸缘，内之闲中，是古天子后服，所以庙而不宴者也，而庶人得以衣婢妾。白縠之表，薄纨之里，以偏诸，美者黼绣，是古天子之服，今富人大贾嘉会召客者以被墙。"道尽了汉人"遍身罗绮"的奢侈华丽。"丝绸之路"的开辟，更是极大地推动了服装制作水平的提高。

1. 袍服

秦汉的服装款式主要为袍，衣袖宽大，有"张袂成荫"之说。秦汉大袖衣物的特征还造成一些典故，《汉书·董贤传》载："常与上卧起。尝昼寝，偏借上袖，上欲起，贤未觉，不欲动贤，乃断袖而起。"记述了哀帝早起又不愿惊动睡在衣袖上的董贤，于是割断衣袖起床的故事。

袍又可细分为曲裾与直裾。曲裾袍大襟后掩，下摆成弧形。西汉多见，东汉渐少。直裾袍在西汉时出现，盛行于东汉，又称"襜褕"。

秦汉裤子原本无裆，后加长，类似后世套裤。后又发展为，将臀部以布条系住，最后才出现合裆之裤。

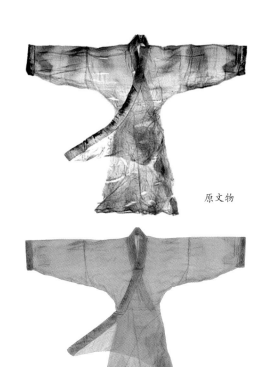

原文物

复制版

马王堆一号汉墓出土曲裾襌衣
湖南省博物院藏　南京云锦研究所复制

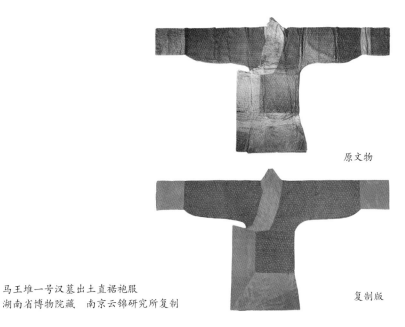

原文物

复制版

马王堆一号汉墓出土直裾袍服
湖南省博物院藏　南京云锦研究所复制

士人平日燕居主要穿襌衣，样式与袍子相同，上下连属。长沙马王堆一号汉墓的直裾素纱襌衣，就是典型的襌衣，其做工精巧，薄如蝉翼、轻若烟雾，是存世年代最早、保存最完整、最轻薄的一件衣物，代表了汉朝织造工艺的最高水平。两件素纱襌衣，分别是曲裾和直裾，缝制工艺上，上衣基本相似，唯一的区别就是袍形下裳的形制区别。直裾素纱襌衣，重量为49克，整体衣长128厘米，通袖长190厘米，由素纱、绢、绒圈锦织成。2021年，南京云锦研究所又复制了几乎被损毁的曲裾素纱襌衣，整体衣长160厘米，通袖长195厘米，重量仅48克，由素纱、绢织成，打破了之前全世界的49克纪录，成为全世界真正最轻的衣服。

2. 衣裙

秦汉妇女礼服多着深衣，衣襟层数有所增加，下摆部分肥大，腰身紧裹，衣襟尖角处以一根绸带系在腰部。女子常服袿衣，形制与深衣相似，但下摆由衣襟曲转盘绕而形成两个尖角，垂于两侧。

深衣椎髻女立俑　故宫博物院藏

汉代女子还兴穿襦裙，是与深衣上下连属不同的另一种形制，即上衣下裳。汉代女裙样式增多，其中最有名的当属"留仙裙"。广袖留仙裙更是宫廷至宝，华贵无比。留下一些民间传说，著名仙侠剧《仙剑奇侠传》中龙葵所穿服饰即以此为原型。"留仙裙"的创造还留下汉朝妖妃赵飞燕的一则故事。伶玄的《赵飞燕外传》载："成帝于太液池作千人舟，号合宫之舟。后（赵飞燕）歌舞《归风》《送远》之曲……中流歌酣风大起。后扬袖曰：'仙乎仙乎去故而就新宁忘怀乎？'帝令无方（冯无方）持后裙。风止裙为之绉。他日宫姝幸者，或襞裙为绉号'留仙裙'。"说的是赵飞燕一次在太液池边为成帝献舞，突然狂风大作，飞燕几乎要被吹走，成帝命人拽住裙角，裙子被抓出褶皱后反倒更加漂亮。于是流行开来，被称为"留仙裙"，类似今天的"百褶裙"。

魏晋南北朝服装

魏晋南北朝时期政局动荡、国土分裂，形成以魏晋玄学为代表的思想倾向；同时，这一时期佛教大兴。这种政治和文化信仰上的转变也对服饰发展产生了影响，形成了袒胸露乳、褒衣博带的穿衣风格。"五胡乱华""衣冠南渡"也促进了各民族交流，北方民族服装得以在中原及南方流行开来。

1. 汉族服饰
魏晋南北朝时期，男子服装以长衫为尚，其特点是宽大敞袖。上至王公名士，下及黎民百姓，莫不以褒衣博带为尚。从魏晋名士的代表人物——竹林七贤的图像、砖画等资料来看，他们都身着宽衣大袖，或罗衣半解、披发跣足。

魏晋时期妇女服式风格有窄瘦与宽博两种。南梁庾肩吾《南苑还看人》云："细腰宜窄衣，长钗巧挟鬓。"咏其窄式。梁简文帝《小垂手》"且复小垂手，广袖拂红尘"及吴均《与柳作相赠答》"纤腰曳广袖，丰额画长蛾"则是咏宽衣的。

崔芬墓壁画（局部）

顾恺之《洛神赋图》（宋摹） 故宫博物院藏

深衣仍在妇女间流行并有所发展，下摆形制发生变化，通常裁成数个三角形，上宽下尖，一经围裹便层层相叠，因形似旌旗而名之曰"髾"。围裳之中伸出数条飘带，名为"襳"，走起路来随风飘摇，故有"华带飞髾"的美妙形容。南北朝时，有些将曳地飘带去掉，而加长尖角燕尾，服式又为之一变。

魏晋服色喜用白，甚至嫁衣也多白服。《东宫旧事》记："太子纳妃，有白毂、白纱、白绢衫，并紫结缨。"晋朝时还创制出帔，披在颈肩部，交于领前，自然下垂于衣侧，更显女子端庄之美。此即后世"凤冠霞帔"之帔的来源。

顾恺之《列女仁智图》（宋摹）
故宫博物院藏

2. 北方民族服饰

北方民族服饰多图便利，主要是裤褶和裲裆。

裤褶是一种上衣下裤的服式，对襟或左衽，腰间束革带。这种服式很快也被汉族军队所采用。但是，裤管分绑的形制使得裤褶难登大雅之堂，因此有人将裤脚加肥，使其上身时有裙装之效，在行动方便的同时又不失翩翩之风。可惜，裤形过于博大也有碍行事，为兼顾两者，又派生出一种新的服式——缚裤。

裲裆形制为无领无袖，前后两片，腋下与肩上以丝带或纽扣系结。这种服式一直沿用至今，南方称马甲，北方称背心或坎肩。

隋唐服装

隋朝虽存在时间短，但织造技艺却有这期间很大进步。《资治通鉴》载，隋炀帝为向诸番炫耀中原的文治武功，曾以丝绸缠树，令路上行人皆着绫罗绸缎，并以罗席绮绣装点门面。可见隋王朝丝织工艺之成熟兴盛。唐代丝织品更是琳琅满目，产量、质量皆是更上层楼，加之唐朝开放包容的社会风气，成就了大唐服饰的华美篇章。

1. 男装

隋唐时期，士庶、官宦男子普遍穿圆领袍衫。文官袍服略长，多至脚踝或及地；武官则略短，至膝下而已。此期的圆领袍衫右衽，领、袖及衣襟处皆有缘边，明显受北方民族影响。

唐朝在袍服服色上有着更严格的规定。自汉以来，皇帝袍服尚黄，但并不禁黄。后唐高祖武德初年下诏，禁止士庶百姓服黄，自此始有服黄禁。贞观四年（630）和上元元年（674）又两次下诏颁布服色及佩饰的规定，条例翔实。武则天时赐给文武官员的袍服上绣有对狮、麒麟等动物或神兽纹饰，这直接影响了后来明清朝代官服补子的产生。

韩滉《文苑图》（局部）　故宫博物院藏

2. 女装

襦裙

唐朝女子喜欢上穿短襦下着长裙，腰线极高，一般提至腋下，以绸带系扎，彰显丰腴之美。襦的领口式样丰富，盛唐时盛行袒领，凸显女性胸脯，这在封建社会是极其罕见的，体现了大唐社会的高度开放与包容。

半臂与披帛也是襦裙装的重要组成部分。半臂犹如今短袖，因其袖子长度在裲裆与衣衫之间，故称其为半臂。披帛由晋时的帔子演变而来，逐渐成为披之于双臂、舞之于前后的一种飘带。裙幅以多为佳，裙腰上提高度，有些可以掩胸。裙身较长，有"坐时衣带萦纤草，行即裙裾扫落梅"的说法。武则天时期更有在裙角缀十二铃的，走起步来叮当作响、摇曳生姿。

三彩凤鸟冠持鸟女坐佣　故宫博物院藏

周昉《簪花仕女图》（局部）

唐朝裙装在中国服装史上留有众多的杰作。

石榴裙

石榴裙是唐朝女子极其青睐的服装款式。万楚在《五日观妓》中写有"眉黛夺得萱草色，红裙妒杀石榴花"，将石榴裙的夺目张扬之美刻画得深入人心。白居易《琵琶行》中描写琵琶女"钿头银篦击节碎，血色罗裙翻酒污"中的"血色罗裙"也是石榴裙。《燕京五月歌》写道："石榴花发街欲焚，蟠枝屈朵皆崩云；千门万户买不尽，剩将儿女染红裙。"凡此种种，不仅可见石榴裙一时风靡，更能看出文人墨客对其的喜爱。由于石榴裙经久不衰，因此有了流传至今的俗语——拜倒在石榴裙下，用以形容男子对女性的崇拜倾倒。

百鸟裙

唐中宗之女安乐公主曾命尚方局合百鸟羽毛制百鸟裙，成为中国服装史上的名作。百鸟裙由百鸟之羽织成，正视侧视、日下影中，各呈一色，变化多端，裙身还能呈现百鸟形态，可谓巧匠绝艺。百鸟裙一出即名震天下，上自官员，下至百姓，都竞相仿效，致使"山林奇禽异兽，搜山荡谷，扫地无遗"。

女扮男装

女扮男装也是唐代女装的一大特色。《新唐书·五行志》载："高宗尝内宴，太平公主紫衫玉带，皂罗折上巾，具纷砺七事，歌舞于帝前，帝与武后笑曰：'女子不可为武官，何为此装束？'"电视剧《大明宫词》中太平公主初见薛绍时也是一袭男装，可见是有史可据的。《旧唐书·舆服志》载："或有著丈夫衣服、靴、衫，而尊卑内外斯一贯矣。"《中华古今注》记："至天宝年中，士人之妻，著丈夫靴衫鞭帽，内外一体也。"这些都明确记录了当时女着男装的社会风气，这也说明唐代对妇女的束缚明显较少。

胡服

隋唐时期，中原与北方游牧民族交往甚密，胡服煊赫一时。唐代女子着胡服形象常见于图像、壁画。胡服元素多样，幕篱、浑脱帽、翻领袍等皆是。

翻领胡服女俑

唐·佚名《树下人物图》

宋元服装

1. 宋朝服饰

宋代朝服基本沿袭汉唐之制，颈间多了方心曲领，上圆下方，形似璎珞锁片。黄色仍为皇帝专用服色，下属臣宦依官阶等级之差，服色亦有规定。宋时赐锦继承武则天封赏大臣的纹样之制，按品级之分各绣相应图案，也为明代官服补子图案提供了细则参考。

官员士人燕居多着棉衫，无袖头；上为圆领或交领，下摆一横袖，以示上衣下裳之旧制。颜色用白，腰间束带。也有不施横袖者，称直身或直缀，取其舒适轻便。

方心曲领服示意图（选自华梅
《中国服饰史》）

梁楷《八高僧故事图》（局部）

女子服式偏保守，主要有襦、半臂、褙子、裙等。襦服早前已有，宋时由内转外，逐渐成为外衣。宋承唐装，也有半臂之式，男子多穿在衣内，女子则套在衣外。褙子是宋朝服饰最具特色的款式，男女皆穿。《事物纪原》载："今又长与裙齐，而袖才宽于衫。"褙子长与裙齐到膝，与长襦相似，但腋下开有长衩，此为其与长襦之别。上至妃嫔贵妇，下至奴婢优伶，都喜穿用。由于褙子适身合体，典雅大方，也被作为命妇的常礼服。宋裙主要特点在于多褶，时兴"千褶"裙、"百迭"裙，用料6幅、8幅以至12幅，中施细褶。"裙儿细褶如眉皱"正是宋裙的突出特征。

宋《瑶台步月图》（局部） 故宫博物院藏

平民则多着短衣、紧腿裤，以便劳作。宋代经济发达、商业繁荣，各行各业形成了特有的穿衣风格，俗称百工百衣，这从张择端的《清明上河图》中得以一窥，正如《东京梦华录》记："小儿子着白虔布衫，青花手巾，挟白瓷缸子卖辣菜……其士、农、商诸行百户衣装，各有本色，不敢越外。香铺裹香人，即顶帽，披背。质库掌事，即着皂衫角带，不顶帽之类，街市行人便认得是何色目。"

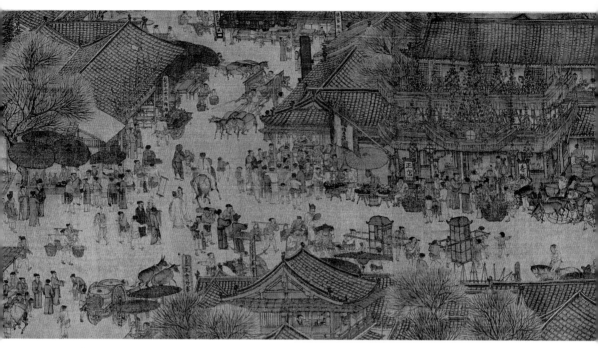

张择端《清明上河图》（局部）　故宫博物院藏

2. 元朝服饰

在服装制度上，元朝力图建立一套中原与北方民族互通互融的服装制度，由此形成了元代服装的二元制特点。

蒙古族男女以长袍为主，衣料主要是动物皮毛。男子燕居喜着窄袖袍，圆领，宽大下摆，腰部缝以辫线，制成宽围腰，或钉成排纽扣，下摆部折成密桐，俗称"辫线袄子""腰线袄子"等。元初宫廷服饰延用宋式，英宗时参酌汉、唐、宋等服装制度制定冕服、朝服、公服等一套服装制度，实行"质孙服"制，汉人称"一色服"（因颜色单一得称）。质孙服初时仅为皇帝专用，后推广及百官。元代贵族妇女常戴"罟罟冠"，袍服仍是左衽、窄袖大袍，颈前围云肩，沿袭金代习俗。

值得注意的是：元朝时已初现供皇室用的"寸锦寸金"的南京云锦，当时进入皇家

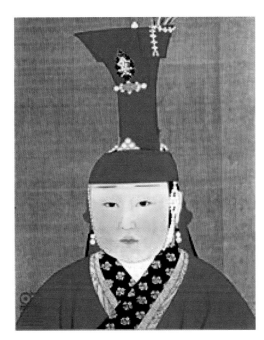

元代皇后像　台北故宫博物院藏

的缎子称库锦、库缎、妆花。古代织锦工艺发展至元朝迎来了新的契机，南京云锦正是肇端于此。一方面，宋朝时期完成了经济重心的南移，加之宋朝廷南迁，为江南经济文化的发展提供了机遇，为江南锦缎织造工艺的快速提高创造了有利条件，为织锦技艺的进步奠定了物质文化基础；另一方面，元人承袭了金人尚金的风气，加之对外侵略扩张搜刮了大量黄金，故好以金线入衣，从而彰显地位与权威。这一习俗推动了织金衣料的生产和应用，创造出在缎纹地子上显金花的织金锦"纳石失"，这是当时最受尊崇的高级衣料，得到上层阶级的争相追捧，而这正是南京云锦的发展源头。

自元朝起，元、明、清三朝皆于南京设立了"以官领之，以授匠作"的官营织造机构。1280 年，元朝设立东、西织染局，专织御用织物。官营织造的优越条件和作为御用贡物的特殊要求，使云锦不断地创新突进、精益求精，在技艺上获得长足的发展，把中国古代丝织工艺技术推上了顶峰。

对鹰纹纳石失

双狮戏球纹纳石失

对狮身人面纹纳石失（选自尚刚
《纳石失在中国》，《东南文化》，
2003 年第 8 期）

明代服装

明朝重新建立汉族统治的大一统王朝，因此力图恢复汉制，官府制度上诏令"衣冠悉如唐代形制"。明朝已步入封建社会后期，意识形态更为专制，服饰上对色彩和图案等的规定更为具体，如不许官民着蟒龙、斗牛、飞鱼等纹样，不得服黄，等等。封建专制的加强还造成粉饰太平、歌功颂德的风气日炽，在服饰上织绣祝福语和吉祥图案成为明朝文化的一大特色，这也是云锦"图必有意，意必吉祥"特点的重要缘起。

明朝官服制度更为缜密严格，皇帝常服为圆领龙袍，冕服只在重要场合穿用，也仅限皇太子及以上阶层着服。补子是明代官员的典型服式，补子图案的差异成为区别文武、划分等级的重要标志。补子以动物作为图案主题，文官绣禽，武官绣兽，袍色、花纹依官职高低各有规定。

上层女性冠服等级分明，并同丈夫品级相关联。帔子风靡，帔上花纹依品级不同各有规定。命妇燕居与平民女子服饰，主要有比甲、裙等。比甲属明代特有，本为蒙古族服式，后传至中原，汉族女子亦用，至明代中叶盛行。明代裙幅较多，通常 8 幅至 10 幅甚或更多，曾时兴凤尾裙等，在大小规矩条子上绣图案，两边镶金线，相连制成。明代女服还有一典型，名水田衣，是由各色不同形状布块拼接而成。这款出自民间妇女之手的服饰至 20 世纪末尚存，又称"百家衣"。

明代还是云锦工艺发展的关键期。明承元制，同样于南京设织造府负责皇家及祭祀等织物的制造。《明史》卷八二《食货·六》记载："明制，两京织染内外皆置局。内局以应上供，外局以备公用。南京有神帛堂、供应机房，苏、杭等府亦各有染织局，岁造有定数。""内局"又称"南局"，隶属工部管辖；"神帛堂"负责各类祭祀所用织物，隶属司礼监管辖。就传世文献和出土文物来看，明代云锦在继承元朝技艺的基础上又进一步发展，工艺水平更为精进，除原本的锦、缎、库金外，还发展出"本色花""妆花""织金"等不同类别；用料上也不再局限于金银、彩丝，

还发展出孔雀羽等一系列动物羽线。其中，明初已有的妆花工艺吸收缂丝通经断纬、分段挖花的方法，以长梭织地纬，以小管梭挖织花纹，是南京云锦织造工艺中最复杂、视觉效果最绚丽、最具代表性的地方性工艺品种。《天水冰山录》中记载的妆花品类计 17 种之多，丰富多彩。

南京云锦作为御用之物，本身市场定位高端，其织造工艺即使在丝织业发达的中国亦是出类拔萃的。承元启清的明朝可谓云锦工艺发展的最重要阶段，南京云锦的技术水准与审美品位正是在明朝达到至高水平。

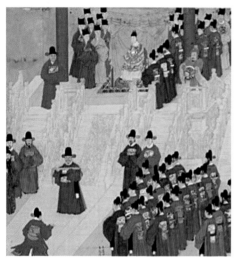

余士、吴钺《徐显卿宦迹图》
故宫博物院藏

《燕寝怡情图》（局部）

水田衣示意图

明·绿地八宝团龙纹　南京云锦研究所复制

明·蓝地寸蟒妆花缎　南京云锦研究所复制

清代服装

满族入关后，勒令衣冠服饰尽遵满制，服制与其他朝代差异较大。

1. 男装

清廷规定"衣冠不可以轻易改易"。男服以满服为模式，改宽衣大袖为窄袖筒身，多以纽襻系扣，一反汉族惯用之绸带。因游牧民族骑射习惯，清代长袍多开衩，后规定皇族四衩，平民不开衩。开衩大袍称"箭衣"，袖口有"箭袖"，又因形似马蹄，俗称"马蹄袖"。此形制源于北方的恶劣气候，用于避寒。清代龙袍只限皇帝使用，官员则着蟒袍，并以蟒数及蟒之爪数区分等级。袍服颜色亦有规定，皇太子服杏黄色，

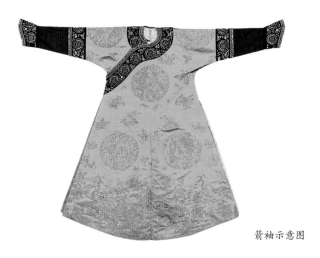

箭袖示意图

皇子服金黄色，官员非经赏赐不得服黄。官服方面，清朝延续了明朝的补服。

"马褂"是一种长不过腰、袖仅掩肘的短衣，主要供侍卫等穿用。马褂纽襻之色按功绩区别，如跟随皇帝巡幸的侍卫和行围校射猎获胜利者，缀黑色纽襻。国事方面建有功勋者，缀黄色纽襻，称"武功褂子"。清代还有一种无袖短衣，称"马甲"，也称"背心"或"坎肩"，男女均服。清初多内穿，晚清流行外穿。其中一种多纽襻背心，满人称"巴图鲁坎肩"，意为勇士服，俗称"一字襟"。

174

一字襟示意图（选自华梅著《中国服饰史》）

清人着礼服时需加一硬领，为领衣，形似牛舌，俗称"牛舌头"。以布或绸缎制成，中间开衩，用纽扣系上。此外，还有披领，围于颈项而披肩背，多用于官员朝服。

2.女装

清初，由于"男从女不从"的约定，满汉女子基本各自保持本族服装形制。

领衣示意图（选自华梅著《中国服饰史》）

旗女朝服与男子朝服基本相同，只是霞帔为女子专用。霞帔至清朝时加阔，原本狭如巾带，清朝时则阔如背心，上绣禽纹以别等级，下垂流苏。常服则多袍衫，初期宽大，后窄如直筒。

披领示意图（选自华梅著《中国服饰史》）

汉女衣服由内至外依次着兜肚→贴身小袄→大袄→坎肩→披风。贴身小袄以绸缎或软布制成，颜色多鲜艳；大袄多为右衽大襟，长至膝下，外罩坎肩，多为春寒秋凉时穿用；披风为外出所衣，多为对襟大袖或无袖，长不及地。

清朝裙装以长裙为主，比较著名的裙式有"弹墨裙"，于浅色面料上用弹墨工艺印上小花纹样。另有"凤尾裙"，于缎带上绣花，两边镶金线，再以浅线将各带拼合相连，宛若凤尾，故得名。后不断改进，于咸丰同治年间在原裙褶基础上将幅下绣满水纹，行动起来一褶一闪，光泽耀眼。后来，更在每棚之间以线交叉相连，使之能展能收，形如鱼鳞，得名"鱼鳞裙"。有诗咏曰："凤尾如何久不闻，皮棉单夹弗纷纭。而今无论何时节，都著鱼鳞百褶裙。"光绪后期又在裙上加飘带，裁为剑状，尖角处缀金、银、铜铃。

底层人民多着裤而不套裙，腰间系带垂于左侧，不外露。初期尚窄，下垂流苏，后

期尚阔而长，带端施绣花纹以为装饰。

清朝作为中国古代封建王朝的集大成者，其丝织业亦取得巨大成就，纹样取材广泛，花色品种多样。出生于江宁织造世家的曹雪芹所著《红楼梦》中，便充斥着大量对清朝绸缎布料的描写。如凤辣子初见林黛玉时的穿着描写："这个人打扮与众姑娘不同，彩绣辉煌，恍若神妃仙子：头上戴着金丝八宝攒珠髻，绾着朝阳五凤挂珠钗，项上戴着赤金盘螭璎珞圈，裙边系着豆绿宫绦，双衡比目玫瑰佩，身上穿着缕金百蝶穿花大红洋缎窄褃袄，外罩五彩刻丝石青银鼠褂，下着翡翠撒花洋绉裙。"还有宝黛初见时对宝玉的衣饰刻画："忽见了鬟话未报完，已进来了一位年轻的公子：头上戴着束发嵌宝紫金冠，齐眉勒着二龙抢珠金抹额，穿一件二色金百蝶穿花大红箭袖，束着五彩丝攒花结长穗宫绦，外罩石青起花八团倭缎排穗褂，蹬着青缎粉底小朝靴。面若中秋之月，色如春晓之花……身上穿着银红撒花半旧大袄，仍旧戴着项圈、宝玉、寄名锁、护身符等物，下面半露松花撒花绫裤腿，锦边弹墨袜，厚底大红鞋。"清代丝织品种类之多样、工艺之细腻，由此得见一隅。

经过明代的发展，南京云锦的技术水平至清朝达到巅峰，其时官营织造规模虽未扩大，但工艺日渐精湛，由此诞生出江宁织造府。《清会典》记载："织造在京有内织染局，在外江宁、苏州、杭州有织造局，岁织内用缎匹，并制帛诰敕等件，各有定式。凡上用缎匹，内织染局及江宁局织造；赏赐缎匹，苏杭织造。"可见，清朝江宁织造府专供御用缎匹制作，其织造工艺代表了当时的最高水平。《红楼梦》"晴雯病补雀金裘"中，全府上下唯有晴雯能补宝玉的孔雀裘，反映了清代南京云锦工艺的高度发达，在明代的基础之上，清代云锦的花色品种、工艺技术进一步发展。如织金技艺更加精湛，发展出将二色金与四色金交织于同一彩锦中的织金锦工艺；云锦配色中加入重色晕的艺术化表达，使云锦织品颜色的深浅层次更加丰富。

经由元、明、清三朝的积累精进，南京云锦成为中国几千年丝绸发展史上的熠熠新星，与四川蜀锦、苏州宋锦并列为"中国三大名锦"。南京云锦集历代织锦工艺之大成，更是位列三大名锦之首。

微立裁

每个朝代的服饰，都有自己的特点，不仅在外形上有变化，细节上也有更多的考究。当我们以为古代人的服饰都是宽袍大袖时，笔者在复制缝制西汉直裾 / 曲裾素纱禅衣时却惊奇地发现，平面裁剪微立体缝制在西汉就有了。

原件素纱禅衣分上衣和下裳两部分，直裾交领右衽。上衣部分正裁四片，宽各一幅；下裳部分也是正裁四片，宽各大半幅；两袖无边，袖缘和领缘均较窄，底边无缘。按照常规，上衣四片应该是以后背中缝为中轴，二二分开幅边重叠缝合，但采样时却发现，同一片面料，从肩颈对折，后面的幅宽是48厘米，但前面的幅宽56厘米，两边均有幅边。于是，我们再次通过显微镜对原文物仔细采样，惊奇地发现，前胸处的面料经纬走向从腋下开始，出现斜移，拉扯的幅度直至腋下，且越来越明显。再结合素纱的特性，可以推断，素纱禅衣上衣部分的缝制方法是：上衣部分对折后，正面朝上将袖中缝对齐后用珠针固定在缝线位置，注意袖口与袖中缝尺寸，确认后注意袖口与袖中缝尺寸，确认袖中缝向内扯至4—4.5厘米并用固定；缝制完成后，整件正好符合女性的身体曲线特征。

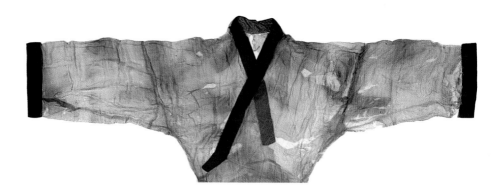

天衣无缝

在裁剪上，还有度身定织，在古代称"织成"。"织成"是织造工艺技术难度最大的织物。简单地说，一件衣服料子织成后，只要按式缝缀，即可成为完整的服饰。古老的龙袍制作过程叫作"量体织衣"，它是根据皇帝的身材来设计和安排图案。一件龙袍料织成后，只要按式缝缀，即可成为一件完整的服饰，从头到尾，花纹不同，裁下缝接无一多余，只要按照剪裁线裁下缝制，就是一件天衣无缝的龙袍。"织成"衣料的织造要求极高、难度极大。

这是一件根据北京定陵出土的明朝万历皇帝国朝盛典用冕服复制的黄地织金妆花缎过肩通袖直身龙襕袍料。这件龙袍料长13米多、宽0.7米，用黄色蚕丝织成缎地，满地织金妆花不露底。整件龙袍上共织有形态各异的大小纹龙22条。

它是按皇帝的身材设计并安排图案。按照领、袖、襟、前后正身、膝栏等部位及其相应的图纹整幅设计，从头至尾，花纹不同，裁下缝接无一处多余。

在这些匹料的尾部常见有"江宁织造臣庆林""江南织造臣七十四""江南织造臣增崇""江南织造臣贵存"等字牌，字牌中的名字可理解为织造官员或领机。清朝对入库产品的质量要求控制很严格，如有跳丝、落色或分量不足等弊病，轻则重织，重则革职重罚，所以尾部的字款也是管理质量的一种方式，客观上促进了织局的技术发展和管理水平的提高。民国之后，延续了这一种标记的方法。

明·黄四合如意云纹地暗苍龙云肩通袖龙襕直穿袍料　南京云锦研究所复制

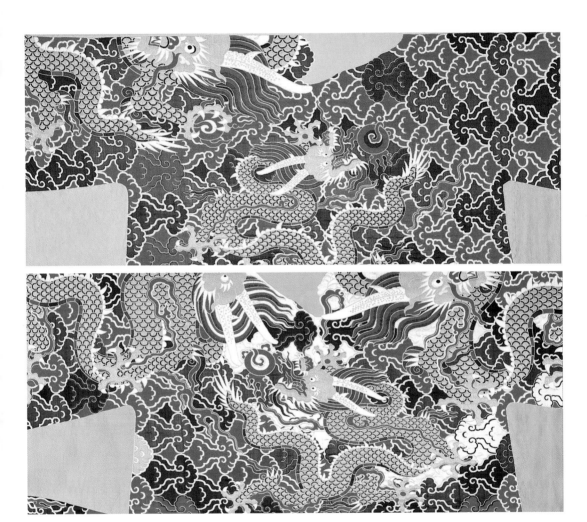

明·黄四合如意云纹地暗苍龙云肩通袖龙襕直穿袍料 局部

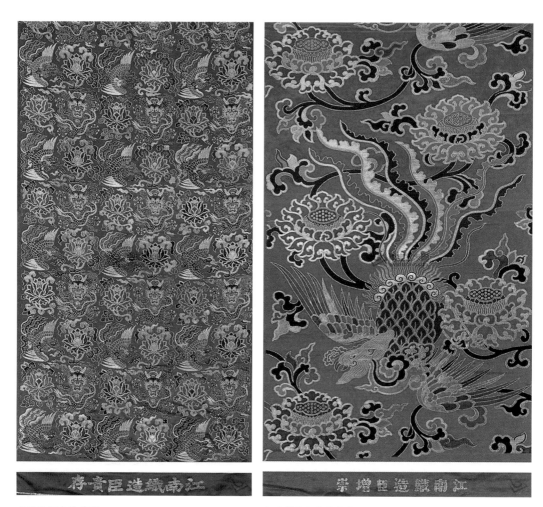

龙凤纹织金妆花缎　　　　　　　　　大凤莲纹织金妆花缎

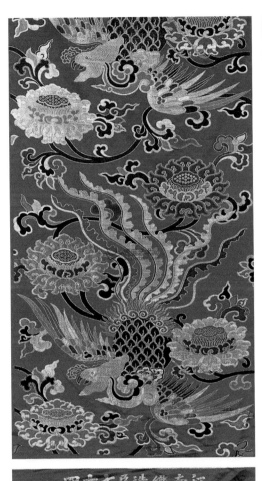

大凤莲纹织金妆花缎

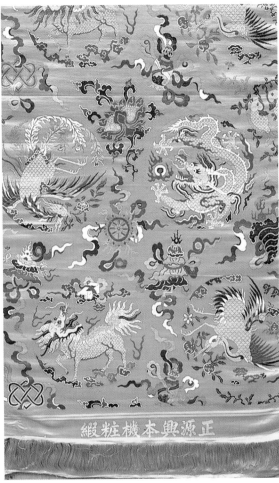

民国·黄地八宝四瑞纹织金妆花缎

现代云锦篇

随着中华人民共和国的成立，南京云锦这一珍贵的丝质面料失去了原先的应用范围。但是，其承载着中华民族的文化、思想和美好愿望，如今仍存续着。为了继承、发扬传统文化的精髓，南京云锦受到了国家的重视和扶持，得到了专业人士的关注。1957 年 3 月，陈之佛教授在江苏省人民代表大会上为南京云锦事业的发展再次发出呼吁，并得到了中央政府的高度关注。同年，在周恩来总理的"一定要南京的同志把云锦技艺传承下去，发扬光大"的指示下，南京云锦研究小组（南京云锦研究所前身）成立了，时任小组组长的就是中国现当代著名工笔花鸟画大家陈之佛先生。70 余年的不懈努力，南京云锦的产品种类以修复、复制文物为基石，不断结合现代需求，挑战、创新、突破了一个又一个难题。

先后承接了全国各大博物馆丝织文物的复原，历经现代高科技与云锦传统技艺的升级改造，截至 2023 年，南京云锦研究所先后复制了北京十三陵近 70 件丝织文物，其中最著名的有织金寿字龙云肩通袖龙襕妆花缎衬褶袍、绿织金妆花通袖过肩龙柿蒂缎立领女夹衣、黄缂丝十二章福寿如意衮服，湖北荆州博物馆馆藏的战国《田猎纹绦、大绫纹锦，清政府赠予日本的黄地妆花缎·唐御衣，故宫博物院的清代万寿无疆匾额、黄色云龙纹妆花缎宝玺罩等，福建华严寺的五爪金龙紫衣，马王堆汉墓出土的直裾素纱禅衣、曲裾素纱禅衣、漆纚纱冠等，福建闽台缘博物馆的清康熙三十六年黄地飞鹤云纹锦敕封邱天胜及上三代诰命，等等。

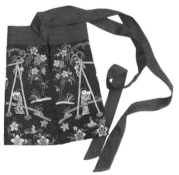

膝袜

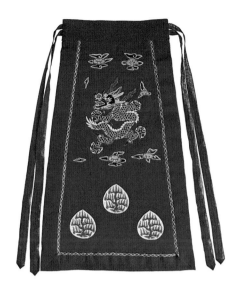

红素罗绣龙火二章蔽膝

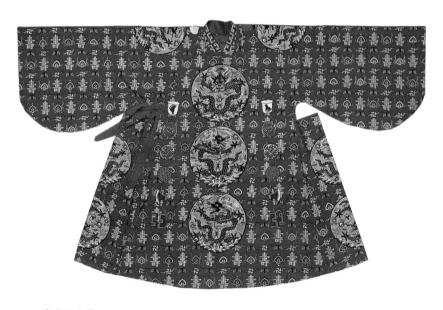

成衣正面图

"浩浩大江雪山来"云锦版

首先，云锦的发展不仅仅是对中国传统服饰的研究与复原，还要结合技术，开发出属于我们这个时代的丝质面料，在传统的基础上深化设计艺术，通过不断深挖云锦的文化内核、创新传统技艺、传播云锦文化，把云锦工艺的面料应用到方方面面的场景中（例如佛教论坛、佛教服饰、各类时装周、政府用装饰等）。

接着，用现代审美结合现代的高效率计算机技术，又开始了更大的突破和挑战，从纹样上突破、从材料上突破、从意匠工艺上突破，织就云锦灿烂新生。

比如："浩浩大江雪山来"云锦版创造了云锦从未展现过的山水风格，原作画家为我国著名的山水画大师华拓老师，描绘的是滇西高原长江第一弯的景象。"巨龙"蜿蜒盘旋，气势恢宏，水与山相依相抱，妩媚多娇，高原林木葱茏、碧野蓝天、白云悠悠，古镇山村坐落在岸边山坡上；一叶扁丹在江水中行进，登高远望，使人心旷神怡、胸襟开阔、其情激荡。整幅画面用云锦手工织就，通幅用了38种真丝色线，柔和的颜色过渡，结合精细的经纬密度，不仅保留了原作的气势恢宏，更体现了中国云锦传统手工艺术的魅力。

比如：应用中国传统的非遗技艺，刻画古代的名画，如宋代画家马远的《水图卷》。

陈修范老师的《瑞雪》，通过与特殊原材料（鸵鸟毛）的融合，创造了雪从画中来的意境。整幅画面描绘了冬日竹林里雪花正在飘落，有一群麻雀或在雪中觅食，或在枝头躲雪小憩，雪落到了竹叶上，落到了茶花上，落到了地上，一片热闹的景象。整幅作品应用了云锦特有的扁金，勾勒竹叶和茶花，用白色的鸵鸟毛表现飘的雪和落在树叶上的雪，让雪看起来有真实的质感。再结合代表君子风度的竹子、茶花的传统寓意，让这一传统的技艺更好地融入新中式家居环境。

应用鸵鸟毛的作品除了《瑞雪》，还有陈之佛老师的《丹荔白鹦鹉》。鹦鹉用鸵鸟毛，荔枝用彩金线，鹦鹉跃于枝头，与之相呼应的荔枝也是不甘示弱，一簇簇、一串串暗红的荔枝就像一盏盏小灯笼悬挂在树枝上，在绿叶下你拥我挤，仿佛在那窃窃私语。

现代计算机的融入，在传统手绘的基础上开始挑战意匠色彩的极限，一幅把意匠中的对卡与泥点技艺应用到极致的"蒙娜丽莎"云锦版应运而生。作品采用传统云锦织造工艺，在长 6 米、宽 2 米、高 4 米的特制超大型大花楼木织机上由 4 名优秀织造人员手工耗时 2900 余小时织成，这也是云锦发展中第一次选择人物油画肖像题材进行的创作。在一个组织平面上利用 70 余种丝线完成多达数百种的色彩表达，精致细腻，突破了云锦传统手工织造作品风格的桎梏。此件作品，在历史性、艺术性、国际交流性上，都是一次非常好的尝试与探索，既是对西方艺术家的致敬，也是云锦织造史上的一次创新。

华夏婚礼文化源远流长，在阶级社会中，服饰一直处于"礼治"地位，我们复制修复皇帝的龙袍，感受到的是古代的服饰尊荣。这种无形、看不见、摸不着的感受，如何可以借助于物得以表达？ 2017 年，我们联合婚纱知名品牌设计主创赵玥老师的设计团队，合作开发设计了系列中式嫁衣。让新的守护者赋予云锦属于它的时

代面貌。在制版上，沿用古代最高端的一体成衣织造工艺，在深入研究中国女性形体的特点后，延续经典的连袖剪裁，从传统的宽松样式中跳脱出来，融入西方的收腰版式，提升腰线高度，塑造窈窕身形。这种现代审美与古代韵味的融合，使云锦嫁衣耀亮时光，定格锦绣年华。

除此之外，我们还突破丝质面料的特性，和现代后处理相结合，实现可阻燃。入驻"梦天舱"的云锦织金妆花之春、夏、秋、冬系列艺术作品，为中国的太空家园送上美好祝愿。

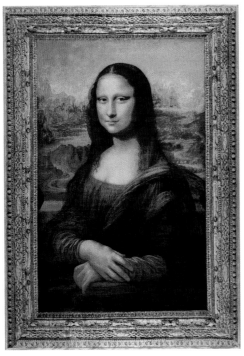

"蒙娜丽莎"云锦版

"丹荔白鹦鹉"云锦版

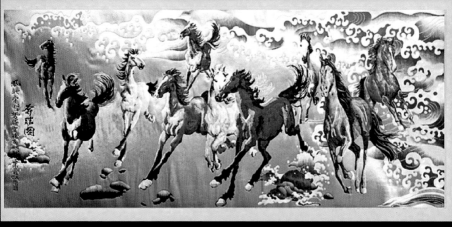

"奔腾图"云锦版 座屏

"万寿中华"云锦版 座屏 位于人民大会堂一楼

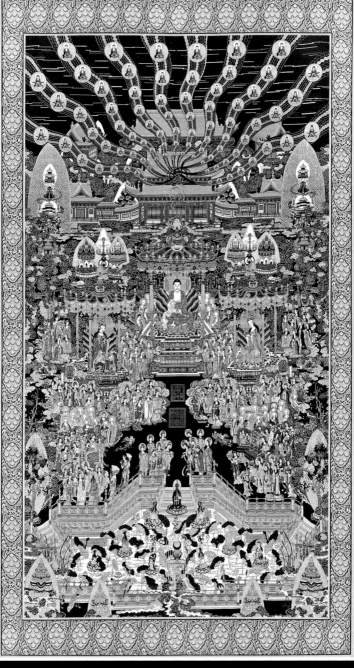

"西方极乐世界" 云锦版

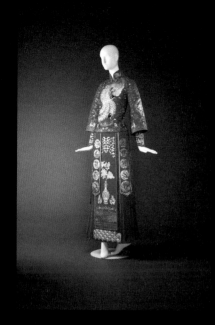
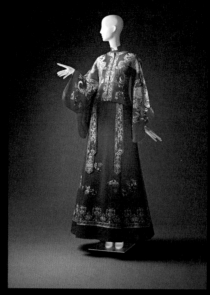
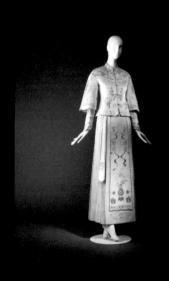
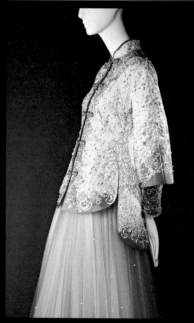

以上这些新创作品，笔者都有幸参与其中。作为一名丝织文物研究员，可以在研究丝织文物的基础上，与现代结合，做出符合现代审美的作品，这是何其幸运之事啊！在复制丝织物的过程中，记录种种细节，可能只是一本书或一篇文章，但把研究收获的点滴和现代生活结合，让生活在当下的人们心之以悦、赏之以目，应该更是我们努力的意义所在。

我们要做的不仅是解析文物的经纬，更是要延续文物的生命，用活态的方式传承下去。

云锦这项人类非物质文化遗产，不仅仅是妆花织造技艺，更是中国丝织文明的历史轨迹，它是古老的又是现代的，是经典的又是时尚的，研究历代丝织技艺，挑战过往云锦所不能及，讲述当代传承故事，让未来的云锦更加熠熠生辉……

21 世纪的云锦，不仅是服饰，更是修饰；不仅有智慧更替，更有美好生活；不仅匠心依旧，更在心里蓄积无穷的力量……

21 世纪的云锦，我们用年轻的语句重新诠释上下五千年的定义：上至三皇五帝，下至浩瀚宇宙的中华文明！

一件高级定制的云锦作品的制作过程

1. 首先需要思考这件作品最终的展现效果是什么样的？如果是一件衣服，我们希望它轻薄还是厚重？主题是什么？等等。

2. 确认好面料质感后，对应确认与之搭配的组织、经纬密度、原材料规格等，也就是专业术语说的织物组织结构确认。

3. 搭建相对应的织造工艺机台装造及确认织手的操作方法。

4. 设计师开始设计视觉图案。

5. 意匠师根据确定的经纬密度，测算视觉图案工艺参数，绘制出用像素格组成的意匠图，并分解出整幅作品的颜色构成。

6. 挑花师根据做好的意匠图，把对应的花本文件挑制出来，输出可供操作的花本文件。

7. 采购组负责采购确认好的原材料，并染成确认作品所需的各种颜色。

8. 前纺车间在收到原材料后，翻丝整理到大花楼木织机所对应的操作工具上。

9. 织造师领出原材料，根据设计师和意匠师的纹样，由拽花手提起经线，下对应颜色的纬线，织成对应的面料

10. 质检组检验合格，一幅成品的云锦面料就新鲜出炉了。

云锦织物质量的优劣主要受工艺和艺术两个因素的相互制约，品种设计和工艺设计主要涉及技术部门决定织物的质地、手感。再由设计师通过符合当时人们审美眼光的纹样及配色规律，结合图案的吉祥寓意，赋能浪漫的空间想象。因此，只有技和艺的完美结合，才能创作出云锦的传世佳作。

工序壹

纹样设计

中国织锦纹饰追求

『纹必有意，意必吉祥』

一块缎定然是纹样优美

寓意吉祥

工序贰

意　匠

将饱含祝愿的纹样

绘制成细致的意匠稿

意在为画工传神

为织工设像

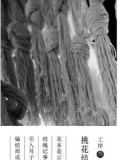

工序叁

挑花结本

花本是云锦的灵魂

结绳记事，挑起脚子线

引入耳子线

编结而成

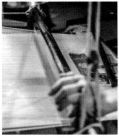

工序肆

造　机

这提花机上织就面来

七彩云锦便要从

按要求安装到织机上

将织造云锦所需要的经丝

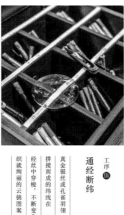
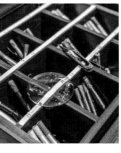

工序伍

通经断纬

真金银丝或孔雀羽翎

拼摆而成的纬线在

经丝中穿梭，不断变化

织就绚丽的云锦图案

工序陆

逐花异色

所谓『远看颜色近看花』

妆花技艺所展现的逐花异色

赋予相同纹样

不同的浮翠流丹

工序柒

机杼夺天工

就在这数不清的时光中

匠人双手的温度

传递给织物

凝结出至真至善的艺术品

图书在版编目（CIP）数据

藏在云锦里的智慧 / 杨冀元, 李晓伟, 侍康妮著
. -- 南京 : 江苏凤凰美术出版社, 2024.1

ISBN 978-7-5741-0591-1

Ⅰ. ①藏… Ⅱ. ①杨… ②李… ③侍… Ⅲ. ①织锦缎
-工艺美术-中国 Ⅳ. ①J523.1

中国国家版本馆CIP数据核字（2023）第216185号

出 品 人　陈　敏

责 任 编 辑　郭　渊
项 目 执 行　刘秋文
装 帧 设 计　秦淮早看云艺术设计工作室
责 任 校 对　吕猛进
责 任 监 印　生　嫄
责 任 设 计 编 辑　陆鸿雁

书　　　名　藏在云锦里的智慧
著　　　者　杨冀元　李晓伟　侍康妮
出 版 发 行　江苏凤凰美术出版社（南京市湖南路1号　邮编210009）
制　　　版　南京新华丰制版有限公司
印　　　刷　南京爱德印刷有限公司
开　　　本　718mm×1000mm　1/16
印　　　张　12.25
版　　　次　2024年1月第1版　2024年1月第1次印刷
标 准 书 号　ISBN 978-7-5741-0591-1
定　　　价　128.00元

营销部电话　025-68155675　营销部地址　南京市湖南路1号
江苏凤凰美术出版社图书凡印装错误可向承印厂调换